# 构成基础

周中军 林斌◎主编
李楠 李超宇 王中琼◎副主编

清华大学出版社
北京

## 内 容 简 介

构成基础源于包豪斯学校,是我们进行一切造型艺术及各类设计的基础课程。自然界中绝大多数的存在都可以通过形与色来感受与认知。形,顾名思义,是指事物的外形与结构;色,指事物的色彩。在设计基础学习阶段,主要培养大家对形、色、质敏锐的观察、感受与理解的能力。本书按照艺术设计与制作专业教学标准编写,将构成基础知识点归纳统一为平面构成、色彩构成和立体构成三个项目。在三个项目中,又各有一些任务需要学生逐一认真完成。

平面构成主要学习二维空间内造型要素的大小、位置、疏密、对比等与视觉审美的关系,通过初步学习视知觉与视觉心理学,运用形式美法则原理进行二维空间内形式美的创造;色彩构成主要学习色彩基础知识、色彩象征心理、色彩搭配原则技巧;立体构成主要学习三维立体空间内对象的美学构成问题。本书的任务设计基于初学者审美认知发展规律编制,从平面构成开始渗透形式美法则,循序渐进学习色彩及空间构成,同时增加了材质、肌理、光等相关知识,使大家的学习过程更丰富有趣同时更好地掌握基础的美学知识。

本书可作为职业院校及设计类培训学校基础专业课程的教材,也可供从事广告设计、美术编辑、空间设计等工作的人员阅读参考。

本书封面贴有清华大学出版社防伪标签,无标签者不得销售。
版权所有,侵权必究。举报:010-62782989,beiqinquan@tup.tsinghua.edu.cn。

**图书在版编目(CIP)数据**

构成基础/周中军,林斌主编.—北京:清华大学出版社,2017(2023.9 重印)
ISBN 978-7-302-43508-2

Ⅰ.①构… Ⅱ.①周… ②林… Ⅲ.①构图学 Ⅳ.①J061

中国版本图书馆 CIP 数据核字(2016)第 079548 号

责任编辑:张　弛
封面设计:王跃宇
责任校对:赵琳爽
责任印制:刘海龙

出版发行:清华大学出版社
　　　　网　　址:http://www.tup.com.cn,http://www.wqbook.com
　　　　地　　址:北京清华大学学研大厦 A 座　　　邮　编:100084
　　　　社 总 机:010-83470000　　　　　　　　　　邮　购:010-62786544
　　　　投稿与读者服务:010-62776969,c-service@tup.tsinghua.edu.cn
　　　　质量反馈:010-62772015,zhiliang@tup.tsinghua.edu.cn
　　　　课件下载:http://www.tup.com.cn,010-83470410
印 装 者:三河市龙大印装有限公司
经　　销:全国新华书店
开　　本:185mm×260mm　　印　张:7.25　　字　数:159 千字
版　　次:2017 年 10 月第 1 版　　　　　　　　印　次:2023 年 9 月第 8 次印刷
定　　价:45.00 元

产品编号:067136-02

# 丛书编委会

**专家组成员：**
　　顾群业　聂鸿立　向　帆　张光帅　王筱竹
　　刘　刚

**丛书主编：**
　　于光明　吴宇红

**执行主编：**
　　于　斌　徐　璟

**编委会成员**（按姓氏笔画排序）：

| | | | | |
|---|---|---|---|---|
| 于　洁 | 于美欣 | 于晓利 | 于　斌 | 王中琼 |
| 王晓青 | 王瑞婷 | 王　蕾 | 付　志 | 冯泽宏 |
| 史文萱 | 田百顺 | 白　杨 | 白　波 | 刘卫国 |
| 刘茂盛 | 刘雪莹 | 刘德标 | 孙　顺 | 朱文文 |
| 朱　磊 | 何春满 | 吴　誉 | 宋　真 | 应敏珠 |
| 张　芹 | 张冠群 | 张　勇 | 李安强 | 李超宇 |
| 李瑞良 | 苏毅荣 | 陈春娜 | 陈爱华 | 陈　辉 |
| 周中军 | 孟红霞 | 林　斌 | 郑　强 | 郑金萍 |
| 姜琳琳 | 赵　宁 | 钟晓敏 | 徐　璟 | 聂红兵 |
| 隋　扬 | 黄嘉亮 | 董绍超 | 谢夫娜 | 蔡毅铭 |

# 前　言

　　本书为适应中等职业学校艺术设计与制作专业技术技能人才培养需要，根据《中等职业学校艺术设计与制作专业教学标准》的要求编写。

　　构成基础课程对于艺术设计与制作专业及其他实用艺术设计类专业的学生来说，是一门必不可少的基础课。它研究如何将造型的诸多要素，按照一定的原则，组织成富有感知、具有力学观念的形态。本书将构成基础的知识点归纳为平面构成、色彩构成、立体构成三个部分来系统学习。这三个部分也是艺术设计与制作专业、多媒体设计制作方向所有设计类课程的基础必修课。

　　本书依据教学标准的要求和中职学生的特点，基于设计初学者的认知习惯分为三个项目，每个项目又根据学习阶段的不同分为3～4个学习任务。本书内容按照学习内容由浅及深、由部分到整体的规律编写，简洁实用，理论总结、技术指导、应用示范贯穿全书，让学生在完成设计任务的过程中轻松学习平面构成、立体构成和色彩构成的概念、构成因素及造型方法，并通过对构成基础的各种技法的学习和训练，使学生在了解和掌握构成造型方法与艺术规律的基础上，提高对形与色的认知能力，为中职学生就业和升学打下坚实的专业基础。

　　本书的参考学时为90学时，可根据教学内容的需要做出适当调整。

　　本书由周中军、林斌担任主编，齐鲁工业大学艺术学院李楠、李超宇、王中琼担任副主编。

　　由于编者水平有限，书中不妥之处在所难免，恳请广大读者批评指正。

<div style="text-align:right">

编　者

2017年7月

</div>

教学课件

# 目 录

**模块一　平面构成** ································································· 1

 **任务一　重新认识工具** ························································ 1
  一、工具及痕迹 ································································ 2
  二、形态基本造型元素 ························································ 3
 **任务二　形态、形与形的关系及骨格** ········································ 17
  一、基本形 ···································································· 17
  二、骨格 ······································································· 21
 **任务三　形态的形式美法则** ·················································· 25
  一、统一与变化 ······························································· 26
  二、对称与均衡 ······························································· 28
  三、节奏与韵律 ······························································· 36

**模块二　色彩构成** ································································· 40

 **任务一　走近奇妙的色彩——什么是色彩的三要素** ······················ 40
  一、明度 ······································································· 42
  二、色相 ······································································· 43
  三、饱和度 ···································································· 43
 **任务二　不可思议的色彩情绪——色彩调配及色彩心理** ················ 48
  一、色彩调配 ·································································· 48
  二、色彩心理 ·································································· 55
 **任务三　色彩的奇特魅力所在——色彩面积与色彩调子** ················ 64
  一、色彩面积 ·································································· 65
  二、色彩调子 ·································································· 68

## 模块三　立体构成 ················································ 74

### 任务一　亲近与距离——不同材料与质感的体验 ··············· 75
一、材料 ···································································· 75
二、质感 ···································································· 78

### 任务二　刚与柔及冷与暖——不同材料与质感的组合 ········ 82
一、不同材质的对比组合 ············································· 83
二、相同材质、不同形色的组合 ···································· 84

### 任务三　变幻的点、线、面、块——空间中形的组合方式 ···· 90
一、自然形态与人工形态 ············································· 90
二、立体构成的形态要素 ············································· 92

### 任务四　体量与空间的创造和发现——立体构成综合训练 ···· 99
一、体量美与空间美、环境与光 ···································· 99
二、立体构成中的形势美法则 ······································ 100

## 参考文献 ····················································································· 105

## 模块一

# 平面构成

### 项目描述

平面构成是二维空间内形式处理的基础课程，主要解决的问题是形态的面貌是否动人的问题。小到名片设计，大到包装设计、户外广告设计、建筑外立面设计等，无不需要平面构成里所学的关于形态的专业知识。本项目主要学习掌握形态的基本元素及其形式关系、二维空间内造型要素的大小、位置、疏密、对比等，通过初步学习知觉与视觉心理学知识，运用形式美感法则的原理进行二维空间内形式美的创造。

### 项目实施

本模块将进行平面构成的学习，在课堂教学中建议三十学时内完成，其中会有三个任务帮助大家逐渐掌握此项目应知应会的知识点。每个任务的课堂学习时间建议十小时。任务一：重新认识工具与痕迹的创造性发现及点、线、面。在此任务里需要重新认识工具并创造工具，进行点线面的创作与布置，掌握基本形式元素点、线、面形态的原理及视觉心理感受。任务二：了解形态、形与形的关系与骨格构成。本任务大家将要学习形态与形态之间的位置关系带给人们的视觉心理感受及形式组合和形态创造与排列的技巧，以及今后专业设计阶段的用途。此外，还要学习体验骨格数列之美及设计内的应用。任务三：了解形态的形式美法则。本任务对形式美法则的掌握与领悟将会在今后的设计中大有用途，此外，还可以发现这种形式美法则在其他艺术领域也是存在的，比如舞蹈、音乐、戏剧等。而设计就是在符合使用功能或创造功能的前提下，创造美的视觉形式，希望大家可以认真且深刻领悟。

## 任务一　重新认识工具

### 任务说明

本任务将锻炼大家的观察能力与形态的把控能力及创造开拓发现的能力。工具在生活中司空见惯，每人每天都在使用，但是大家是否注意过它在纸面或其他材料表面上留下

的痕迹以及给我们传递的视觉感受呢？在你的速写本上写出一些你习惯性想到的和一些不太容易想到的工具，然后一一找出它们（见图1-1）。

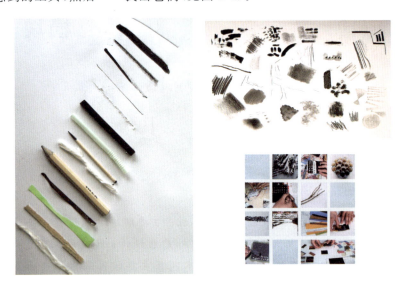

图1-1　常见工具

### 任务分析

学生刚刚开始接触初级专业基础课程，很多知识有可能理解得不够，通过这些练习，使学生了解各种不同的工具与表现手段，加强对图形表现能力的理解；增强对形的视觉感受力的理解。所用工具既可以是手工，也可以是计算机。感受思考不同的工具与手法可以表现什么样的形态，在了解与掌握形式创造规律的同时，研究如何赋予图形以生命与寓意的可能性。

### 知识链接

#### 一、工具及痕迹

工具对于我们而言最常见的、最容易想到的就是各种笔类，如铅笔、签字笔、圆珠笔、钢笔、毛笔等。那还有什么工具呢？工具刀、尺子、橡皮……除了我们经常用的工具以外，生活中还有哪些工具呢？在生活中，有着不同的造型手段，而这些造型手段是通过不同的工具来表现的，这些工具形成不同的痕迹。因此，凡是能够在二维平面中产生形态的物体都可以作为我们的工具，为了达到预期的效果，可以运用不同的工具进行表现。

在本任务中，可以把工具分为绘画工具和生活中的工具。所谓绘画工具也就是大家所熟知的铅笔、毛笔、炭精条、马克笔、水粉笔等一些常用的绘画工具。而另一种工具就是生活中的工具，生活中的工具有很多种，需要我们善于去发现它们，比如一根吸管、一片树叶、一张瓦楞纸等都可以成为我们的绘画工具，不同的工具材料可以表现不同的造型痕

迹,我们可以通过买来的绘画工具和自己创造发现的工具进行自己的创作表现。

每一种工具都有不同的特性,熟悉不同工具的不同特性是十分重要的。在我们使用的工具中,最常见的就是绘画铅笔,如 HB、B、2B、3B、4B、5B、6B 等,虽然它们都属于同一类型的铅笔,但是功能却各有不同。另外,除了铅笔之外,还有水粉、水彩、马克笔等绘画工具,这些都是可以买到的工具。

除此之外,在生活中,也有很多种不同的工具,这就需要我们去发现。我们可以发明创造自己所需要的工具,比如,我们可以将一片树叶蘸着墨汁,做出不一样的纹理效果,同样我们也可用树枝、牙签沾上颜料画出不常见的痕迹,也可以用手部的指纹做出与其他工具不一样的效果。如果敞开思维,生活中存在着许多唾手可得的东西。用发现的心理环顾自己的周围,一切东西都可能成为我们创作的工具和材料。因此,这不仅需要我们去了解每一种工具材料的造型特性,同时也需要我们善于根据自己要表达的主题选用材料和工具。但是如果我们能够在无目的、无主题的状态下去接触材料和工具,其间获得的第一体验将会使我们受益终生,如图 1-2 所示。

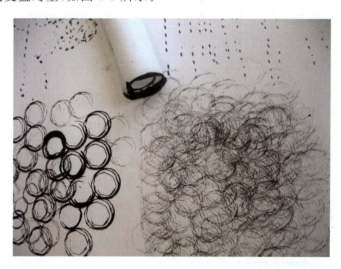

图 1-2　用工具材料进行创作

除了这些常规的和生活中的工具之外,随着科技的发展,复印机、扫描仪、计算机、数码相机等这些工具越来越多地占据我们的生活领域。面对这些工具我们要有选择、有针对性地去利用它们,了解它们不同的特性,充实我们的表现领域,并利用其特点做出特殊的图形效果,表现不同的造型形态。

### 二、形态基本造型元素

在形态中,点、线、面是造型元素中最基本的形象。点、线、面多种不同的形态结合和作用会产生不同的视觉感受及形象。

平面构成的要素:点、线、面。

### 1. 点的概念

点是形态中最基本的元素，所有的物体形态都是由最小的点构成的，它表示位置，不具有大小，既无长度也无宽度，是最小的单位。在构成学中，点的大小是相对的，如月球是一个大球体，然而，在浩渺的太空中，月球只是一个点。

### 2. 点的特征

视觉形态中最小的形态是点，点在大多数人眼中是圆形的。但是，现实生活中，点是千变万化的，有规则形态的点和不规则形态的点。规则的点有圆形、方形、三角形等；不规则的点则是具有任何形态的点，自然中的很多形态缩小到一定程度就是不规则的点。

不同形态的点有着不同的特征与情感，点的排列状态也决定着画面效果，点的大小、疏密、方向等不同的排列组合展现不同的节奏与韵律感。

"点"的感觉是相对的。在版面中，任何一个单独而细小的形象都可以称为"点"。"点"的存在形态是相对而言的，比如版面中的一个文字、一个商标、一个按钮等都可称为"点"。另外，"点"的形状并不一定是圆形，也可以是其他几何形态或自然形态。"点"是相对线和面存在的视觉元素。"点"排列的形状、方向、大小、位置、聚集、发散，能够给人带来不同的心理感受和视觉冲击，所以在标志设计、杂志版式设计、招贴设计等实际设计中被广泛应用。

点的视觉心理特性依画面中点的数量的变化而不同，主要有以下几种情形。

① 单点醒目。首先，当画面上只有一点存在时，该点成为画面视觉中心，吸引人的视线；其次，单点受画面隐含力场影响，如图1-3所示。一个点在平面上，它与平面的大小关系以及与周围环境位置的不同，也会让人产生不同的感觉。在一个正方形平面上，一个黑圆点放在平面正中，给人的感觉是稳定和平静；如果这个圆点向上移动就会产生力学下落的感觉；点的位置移动到左上角或右上角，都会产生动感和强烈的不安定感；反之将点移到正方形的中部以下，则给人一种非常平稳安定的感觉。

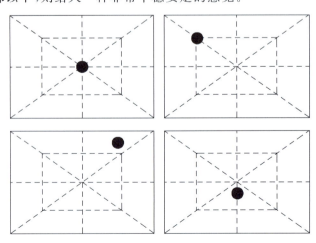

图1-3 单点受画面隐含力场影响

② 两点具有视觉张力。当画面上出现两点时，人的视线势必在两点间来回移动，形成新的视觉张力。两个大小相同的点会相互吸引，由于张力的作用会产生线和形的感觉；大小不同的两个点，大的点吸引小的点，人们的视觉将会从大到小移动，如图 1-4 所示。

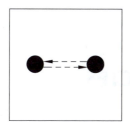 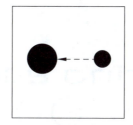 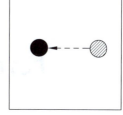

图 1-4　平面中两点间的视觉张力

③ 多点可有动势感和体量感。三点以上为多点。多点间同样存在视觉张力，多个点的近距离设置会有线的感觉，从而多点的不同安置相应会使人产生三角形、四边形、五边形的感觉，形成隐约的面的轮廓，如图 1-5 所示。随着面轮廓间点数量的增多，面从隐约走向"灰空间"，如图 1-6～图 1-8 所示。

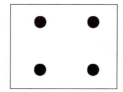 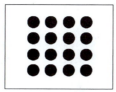　　　　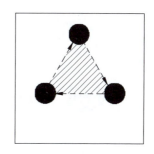

图 1-5　平面中多点之间隐含的面的轮廓　　　图 1-6　多点间的视觉张力形成"灰空间"

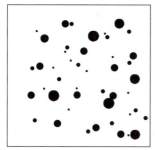 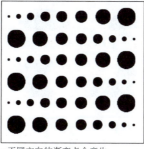 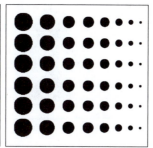

> 不同大小的点会产生前后空间感　　> 不同方向的渐变点会产生空间回旋感　　> 同方向的渐变点会产生空间进深感

图 1-7　多点间的视觉张力

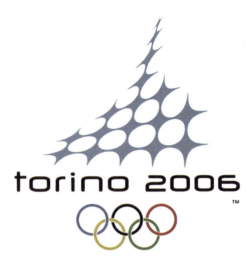

图 1-8　2006 年都灵冬奥会标志——"灰空间"在设计中的应用

### 3. 点的形态和类别

在美术造型设计中,点的外形、大小比例可以想象成多种形态,范围是无限的,按照外形的不同,点大致有三种分类。

（1）几何形

几何形包括圆形、方形、三角形、菱形、椭圆形、梯形,如图 1-9 所示,以及文字、异形等,如图 1-10 所示。

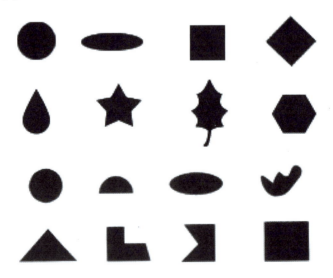

图 1-9　几何形的"点"1

（2）有机形

有机形是指符合自然构造规律的形,如树叶、人体、茶杯、房屋等,如图 1-11～图 1-13 所示。

图 1-10　几何形的"点"2

图 1-11　有机形的"点"1

图 1-12　有机形的"点"2

图 1-13　有机形的"点"3

（3）偶然形

偶然形是指不以人的意志而形成的具体形状，如云朵、水渍、飞溅的浪花等，如图1-14所示。

图1-14　偶然形的"点"

4．点的功能

（1）具有集中或凝固视线的效能

造型设计中任何相对小的形态，都具有点的属性。在造型设计中，点是一切形态的基础。从点的作用来看，单一的点没有上、下、左、右的连续性和指向性，但具有集中或凝固视线的效能，如图1-15所示。

图1-15　具有集中或凝固视线的效能

（2）大小不同的点会构成不同深度的空间感

通常情况下，两个以上的点会使视觉产生动感，活跃画面，营造品格。当两点大小不同时，大点首先引起视觉注意，但视觉会逐渐地从大的点移向小的点，最后集中到小的点上。大点和小点的组合还可以产生前置后拖的距离感。大小不同的点会构成不同深度的空间感，越小的点聚集性越强，如图1-16和图1-17所示。

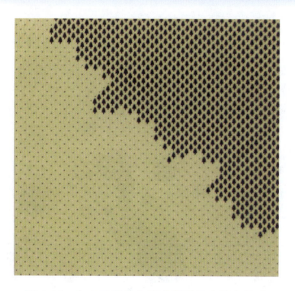

图 1-16　大小不同的点构成不同深度的空间感

（3）点的移动产生线，点的聚集又产生面的效能

将大小一致的点按一定的方向进行有规律的排列，给人的视觉留下一种由点的移动而产生线化的感觉。距离较近的点的吸引力比距离较远的点更强。点的间隔越小，线化越明显。不具趋向性的点的集合也会形成线化现象，从大到小的线化的点群，产生从强到弱的运动感，同时也产生从近到远的深度感，因此点的聚集就能加强空间变化效果，如图 1-17 所示。点的移动产生线，点的聚集又产生面的感觉，如图 1-18 所示。

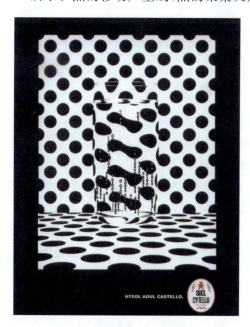

图 1-17　点的聚集能加强空间变化效果

图 1-18　点的移动产生线，点的聚集又产生面的感觉

（4）点的不同形态可带来不同的视觉感受

"点"的形态和组合方式的迥异可以塑造各种各样的性格，方形的"点"会使人感觉坚实、规整、静止、稳定与理性；圆形的"点"有饱满、充实、运动的感觉；多边形的点会使人产生尖锐、紧张、闪动、活泼的联想；不规则的"点"具有喻义、自由、随意、任意转化的特点。"点"的不同形状还可以引发不同的情绪和联想，因此，"点"具有塑造视觉元素品格的功效，如图1-19所示。

图1-19　点可以塑造活泼和随意的风格

（5）平面内不同位置的点可以产生不同的视觉心理

点视觉元素在组合中的位置很重要，不同位置的点给人以不同的心理感受。如图1-20所示，"点"位于画面中心，给人稳定的感觉；如图1-21所示，"点"位于底线中央，像放在地平线上，稳定但又有下坠感或上升感；如图1-22所示，"点"位于画面中轴线上，有提示的感觉；如图1-23所示，"点"位于画面上方有如远飞的风筝，要逃出画面；如图1-24所示，"点"贴着直立的边缘，虽然在画面的上下中轴线上，但仍有沿壁下落的感觉；如图1-25所示，"点"位于画面的下角落，由于有两条角线的视觉影响，有躲避收缩的感觉；如图1-26所示的两个点，由于有中心的"点"做对比，角落"点"的逃逸感增强了；如图1-27所示，多个点位于画面中，会使视觉在点的方向产生扩散或集聚，引起能量与张力的视觉心理反应；如图1-28所示，大小相同的"点"处于不同色彩或不同对比形中会产生不相同的视错觉，图中淡绿色的点和紫色的点大小是相同的，但因其周围的参照物不同，从而产生了错觉，紫色的点显得略大一些。

（6）点的排列可以出现线化、三维立体化以及动态化的视觉感受

许多点密集靠近组合，就形成了线的感觉，距离较近的点的吸引力比距离较远的点更

模块一 平面构成

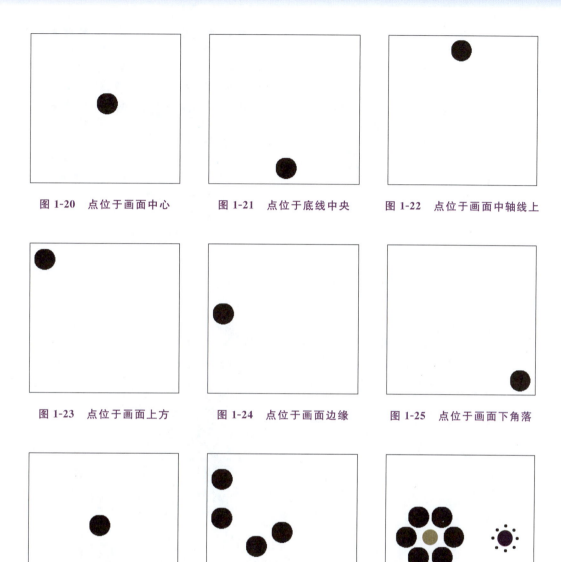

图 1-20 点位于画面中心　　图 1-21 点位于底线中央　　图 1-22 点位于画面中轴线上

图 1-23 点位于画面上方　　图 1-24 点位于画面边缘　　图 1-25 点位于画面下角落

图 1-26 两个点位置的对比　　图 1-27 多个点位置的对比　　图 1-28 点的错视

强,点的间隔小,它的线化就十分明显,如图 1-29 所示。不具趋向性的点的集合也会形成线化现象,从大到小的线化的点群,产生从强到弱的运动感,同时也产生从近到远的深度感,如图 1-30 所示。因此点的聚集就能加强空间变化效果。密集的距离相同的点会形成面,随着点的大小疏密变化很容易产生深度感。在点的密集排列时,如果有意将点的变化(大小、形态等)融入某种数理化的规律,会形成很多奇妙的三维立体空间的效果,如图 1-31～图 1-33 所示。

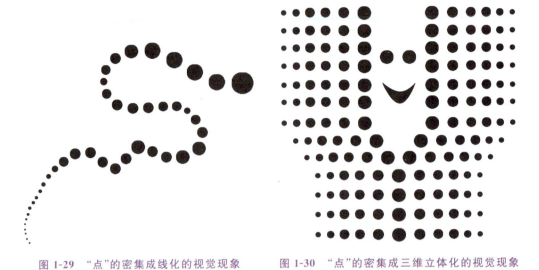

图 1-29　"点"的密集成线化的视觉现象　　图 1-30　"点"的密集成三维立体化的视觉现象

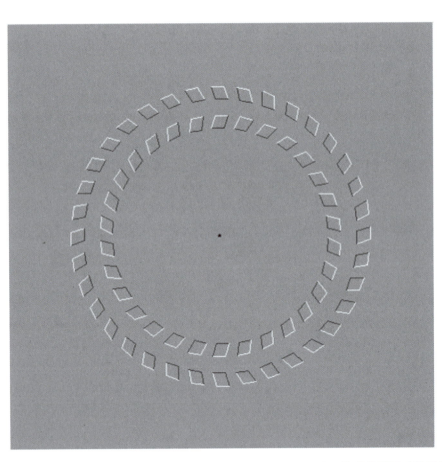

图 1-31　专注看图像上中间的黑点，身体前后移动，由许多平行四边形构成的圆似乎转了起来

模块一　平面构成

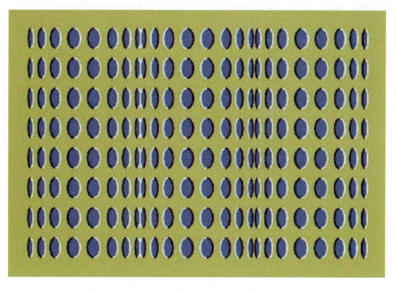

图 1-32　图片上众多的"点"构成的形态,似乎变成了旋转的柱子

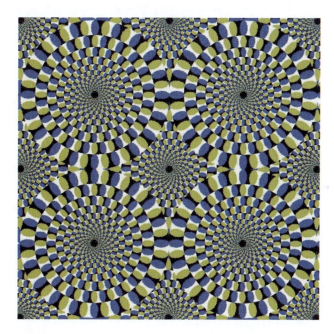

图 1-33　专注看图像上的各种"点",是静态的还是动态的"点",是平面的还是立体的"点"

## 任务实施

（1）在一张 A4 纸上利用你发现或创造的工具,外加墨水或单色水粉,使用刮、擦、蹭、点、烧、揭、撕、印、弹、刷、甩等各种手段来尝试痕迹的各种表现,最后通过主观选择判断把其裁成 9~12 张 9cm×9cm 的画面。要求画面具有美感,裁切干净利落,如图 1-34 所示。

图 1-34 痕迹表现作业范例

（2）利用不同的工具、不同的表现手法进行以不同的点为基本元素的组合表现。

步骤：对相同的点、不同的点进行有规则的、不规则的、不同表现效果、不同组合形式的尝试。

要求：分别用 9cm×9cm 的纸，完成 9～12 张点的构成作品，最后贴于 A4 纸上。

（3）利用不同的工具、不同的表现手法进行以不同的线为基本元素的组合表现。

步骤：对相同的线、不同的线进行有规则的、不规则的、不同表现效果、不同组合形式的尝试。

要求：分别用 9cm×9cm 的纸，完成 9～12 张线的构成作品，最后贴于 A4 纸上。

（4）利用不同的工具、不同的表现手法进行以不同的面为基本元素的组合表现。

步骤：对相同的面、不同的面进行有规则的、不规则的、不同表现效果、不同组合形式的尝试。

要求：分别用 9cm×9cm 的纸，完成 9～12 张面的构成作品，最后贴于 A4 纸上。

**注意**：可以用黑白两种颜色的卡纸进行切割变化组合，也可以用计算机工具使用设计软件进行练习，最后打印输出。

每 6 张作为一组分别贴在 A4 纸上，如图 1-35～图 1-37 所示。

## 技巧提示

同一种工具可以有不同的表现手法，能够达到不一样的表现效果，多种工具是否有多种表现呢？手握工具划过纸面的力度、角度、方向不同，产生的痕迹是否有细微的区别？墨水的多少，湿干是否有区别？在裁切时注意刀子与直尺的使用技巧，让画面四边干脆利落。此外，应注意画面的整体美感。使用计算机操作，推荐使用 corelDRAW、Adobe Illustrator、Photoshop 这 3 款普及度很高的平面设计软件。

模块一 平面构成

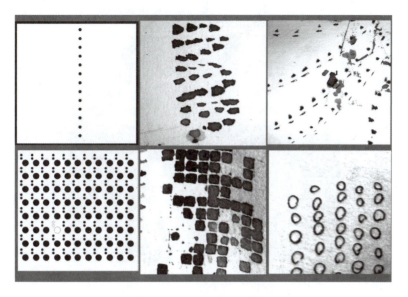

图 1-35 构成作品组合范例 1

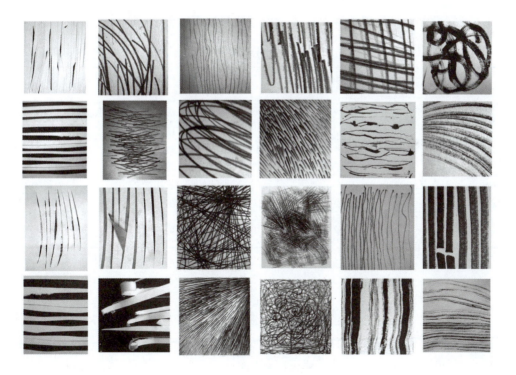

图 1-36 构成作品组合范例 2

图 1-37　构成作品组合范例 3

## 任务评价

根据表 1-1 给出的评价标准对任务一完成情况进行评价。

表 1-1　任务一评价标准

| 等级<br>要求 | 任务主题 | 创意概念 | 视觉美感 | 做　　工 | 得分区段 |
| --- | --- | --- | --- | --- | --- |
| ★★★★★ | 紧扣任务、概念独特 | 新颖、视角独特、富有创意 | 整体视觉效果突出 | 精工细作、会智慧地且良好地使用工具 | 90～100 分 |
| ★★★★ | 紧扣任务概念一般 | 较新颖、创意较好 | 整体感稍弱,有少许形式缺陷 | 制作较为精致、有细节 | 80～89 分 |
| ★★★ | 符合任务要求 | 有一定创意 | 较好,有形式缺陷 | 制作尚可 | 70～79 分 |
| ★★ | 结构尚可 | 一般 | 视觉效果一般 | 制作不细致 | 60～69 分 |
| ★ | 跑题,没有完成预定任务 | 不好 | 无美感 | 制作粗糙 | 0～59 分 |

## 自我检测

（1）什么是平面构成？请选取一个现实生活中的包装实物、衣服图案,或者选取一幅影像图片,在课上讲述你对平面构成在其上应用的理解。

（2）如何对待计算机？面对计算机时代,你认为是否还有必要掌握材料工具完成部分课题作业？如何将计算机手段引入平面构成？

（3）你向往设计吗？对将来的专业设计你想了解些什么？在讨论中说出你的想法,看哪些问题在教学中能得到解答。

## 任务二　形态、形与形的关系及骨格

### 任务说明

本任务将锻炼大家形态的创造能力和形态与形态之间位置关系的了解与应用。认识了解基本形态的产生由来，扩充获取形态的开拓意识与思维。骨格是图的基本元素构成的基本秩序与规律法则。骨格分规律性与非规律性两大类，它包括重复、渐变、特异、聚散、发射等。掌握并理解透这个任务，可以有效地帮助我们增加对形态寓意与象征的理解，对今后的标志、标识、图形的设计都将会有很大的帮助。

### 任务分析

理解基本形的概念、形态的产生与组织构成，通过完成具体的练习，可以让我们对形与形的位置关系及新形态的诞生有更深的理解。牢记形与形的八种关系，可以帮助我们尽可能多地掌握由基本形诞生新形态的方法。通过练习了解这些方法可以在今后的图形设计、标志设计、纺织品设计等方面应用。

### 知识链接

大千世界，千姿百态，形态也就是"形"是视觉感知的主要特征之一，对于"形"无论是自然造就的还是人工创造的，都是现实形态，将其进行抽象、提炼和概括后就得到前面所述的点、线、面最基本的形态元素。

#### 一、基本形

（一）基本形的概念

基本形即所说单元形，点、线、面就是最基础的基本形，也是构成基本形的元素，在设计中，往往对一组相同的形象进行组合构成，这个形象就是基本形，也就是说基本形就是构成图形的基本单位。

一般来说，基本形不局限于一个点、一条线、一个面，而是由基本元素组合而成，富于变化。但基本形设计一般宜简不宜繁，过于复杂的基本形在构成图形时，往往使整体显得过于烦琐，或者基本形过于突出，显得独立，影响图形的整体性。由于基本形需要进行构成组合，一般锐角不宜过多，过多锐角不易组合，影响形式美感。

（二）形与形的关系

一个图形中往往两个以上的基本形进行组合，形与形之间存在不同组合关系，如图1-38所示。

**1. 分离**

形与形之间存在着一定的距离。其距离和位置空间决定于构成的需要。

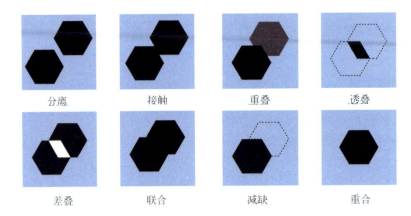

图 1-38　形与形之间的组合关系

**2．接触**

一个形的边缘与另一个形的边缘接触。

**3．重叠**

一个形复叠在另一个形之上，产生前后关系或者上下关系，形成空间层次感。

**4．透叠**

形与形透明相交。

**5．差叠**

与透叠相反，只有相互重叠的地方可以看见。

**6．联合**

两形相叠、彼此联合形成一个新的形。一般来说，两个形肌理、颜色基本相同。

**7．减缺**

一个形被另一个不可见的负形覆盖，形成一个新的形。

**8．重合**

形与形之间重合在一起。

### （三）基本形的繁殖构成

基本形的繁殖构成要求基本形为简单的几何形，一般分为两种：自由构成和规律构成。自由构成不拘一格，符合形式美感；规律构成一般利用数理规律，富于秩序。基本形的规律构成一般有以下五种。

**1．线状发展**

线状发展是指把基本形依照一定方向的直线或特定曲线进行发展排列，如图 1-39 所示。

**2．面状发展**

面状发展是指基本形依照线性发展后，发展的基准线又向另一方向发展，基本形随之发展，如图 1-40 所示。

模块一　平面构成

图 1-39　基本形的线状发展

图 1-40　基本形的面状发展

**3．环状结构的形成**

把线状发展的形加以弯曲，并将两端连接，便可形成具有较大"负形空间"的环形。基本形的环状结构的形成，如图 1-41 所示。

**4．放射结构的形成**

从画面中心开始，向周围外延性地发射排列，便形成了放射状的结构。这种结构难以形成负形空间。如图 1-42 为基本形放射结构的形成。

**5．镜像发射结构的形成**

镜像发射结构指通过镜像反射方式而形成的左右对称的基本形构成。如图 1-43 所示为基本形的镜像发射结构的形成。

19

图 1-41　基本形环状结构的形成

图 1-42　基本形放射结构的形成

图 1-43　基本形镜像发射结构的形成

## 二、骨格

### （一）骨格的概念

在平面构成中，形的组合排列具有一定规律，这种支撑形象排列组合规律的内在构架就是骨格，它决定了形在平面构成中的格式和表现。例如小时候为了写字整齐，一般都会在纸上打上格子或画线，这种为了将图形元素有序排列而画出的有形或无形的格子、线、框就是骨格。

### （二）骨格的构成

骨格是由四部分组成的：骨格框架、骨格线、骨格点与骨格单位，如图 1-44 所示。

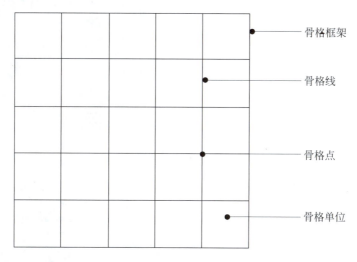

图 1-44　骨格的构成

**1. 骨格框架**

骨格框架是指画面形象的边框，可以是规律性的，如方形、三角形、矩形等，也可以是非规律性的自由线。

**2. 骨格线**

骨格线是指组成骨格框架的各种线段，如直线、曲线、弧线、折线等。

**3. 骨格点**

骨格点是指骨格线之间相交叉的或相连接的点。

**4. 骨格单位**

骨格单位是指由骨格线和骨格点所分割形成的空间单位，也是一个或一组基本形的基本单位。

### （三）骨格的作用

骨格在构成设计中有编排形和管理形的空间作用，通过骨格各种形式的编排，基本形就可以产生规律性的、多种多样的变化。

### (四)骨格的类型

将骨格分类有助于我们认识和利用骨格。骨格按照其规律可以分为两个类型,有规律性骨格和无规律性骨格,按照表现的形式又可以分为有作用性和无作用性骨格两类。两种分类方式在应用时并不绝对,在某种程度上还有交叉。

#### 1. 有规律性骨格

有规律性骨格是指画面的骨格线是具有明确的秩序的,基本形按照有规律性骨格进行排列,具有强烈的秩序感。重复、近似、渐变、发射和特异等构成方法都属于有规律性骨格,如图1-45~图1-47所示。

图1-45　有规律性骨格1

图1-46　有规律性骨格2

图1-47　有规律性骨格3

### 2. 无规律性骨格

无规律性骨格没有严谨的骨格线，构成方式比较自由生动。含有极大的自由度和随意性。对比、密集等构成方法都属于无规律性骨格。

### 3. 有作用性骨格

有作用性骨格是指基本形无论位置还是形状、表现均受到骨格线的影响，也就是说骨格作用于基本形的整体，一般基本形都在格内，通过不同的明暗显示骨格线的存在；基本形超出格子的部分要擦掉，形的大小、方向、位置可以自由安排；骨格线起划分空间的作用，同时也可以分割背景。

在骨格线构成的骨格单位空间内放置基本形，如图1-48所示。在有作用形骨格单位内基本形可以自由改变位置、方向、正负，甚至可以越出骨格线，越出的部分被骨格线切除，使基本形产生变化，如图1-49所示。根据构成画面效果完好的需要，骨格线可以保留在画面中，也可以取消，可作灵活的取舍处理。

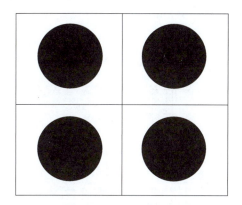
图1-48 有作用性骨格1

图1-49 有作用性骨格2

### 4. 无作用性骨格

无作用性骨格是指骨格不作用于基本形的整体，一般是确定基本形准确的位置，即基本形放置在骨格点上，基本形的形状、大小、方向不受骨格单位空间的影响。基本形可以扩大缩小，造成基本形的相连或穿插，也可以改变方向和黑白反衬，如图1-50所示。无作用性骨格一般在画面上不可见。

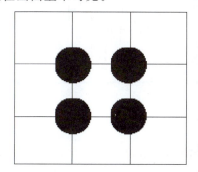
图1-50 无作用性骨格

## （五）骨格的变化

### 1. 整齐的骨格

整齐的骨格包括单一骨格和复合骨格，如图 1-51 所示。

单一骨格　　　　　　　　复合骨格

图 1-51　整齐的骨格

### 2. 按照规律生成的骨格

图 1-52 和图 1-53 包含规律性骨格及半规律性骨格。

图 1-52　规律性骨格

图 1-53　半规律性骨格

## 任务实施

（1）用两个以上的基本形（可以是不同外形、相同颜色；也可以是同一外形、不同颜色），使用 8 种不同的形态关系，分别形成 8 个含有一定寓意的新形象，并在新形态下面写

出你的视觉感受和形式寓意。要求整体统一,形成有形式意味的新形象(可参考图1-38)。

(2) 从上面的8个新形象中选出4个作为基本形,分别做4张10cm×10cm的有规律性骨格、无规律性骨格、有作用性骨格与无作用性骨格的练习。

### 技巧提示

此任务使用计算机操作可以加快速度及增加变化的多样性,并可以在基础阶段就养成熟练使用设计软件的意识。

### 任务评价

根据表1-2给出的评价标准对任务二完成情况进行评价。

表1-2 任务二评价标准

| 等级要求 | 任务主题 | 创意 | 视觉美感 | 做工 | 得分区段 |
|---|---|---|---|---|---|
| ★★★★★ | 紧扣任务、概念独特 | 新颖、视角独特、富有创意 | 体现主题、搭配和谐 | 制作精致、细节充足 | 90～100分 |
| ★★★★ | 合理、舒适 | 较新颖、创意较好 | 材质和谐 | 制作较为精致、有细节 | 80～89分 |
| ★★★ | 结构舒适 | 有一定创意 | 较舒适 | 制作尚可 | 70～79分 |
| ★★ | 结构尚可 | 选题尚可 | 一般 | 制作不细致 | 60～69分 |
| ★ | 结构较差 | 选题不合理 | 无美感 | 制作粗糙 | 0～59分 |

### 自我检测

(1) 两个基本形可以组合成哪八种不同的形态关系?请用其中一种做一个有形式寓意的标志,并尝试说出它适合做什么行业的标志。

(2) 骨格是由哪四部分组成的?

(3) 什么是有规律性骨格和无规律性骨格?

## 任务三 形态的形式美法则

《维特鲁威人》(意大利语 Uomo vitruviano)是列奥纳多·达·芬奇在1487年前后创作的世界著名素描,如图1-54所示,它是钢笔和墨水绘制的手稿,规格为34.4cm×25.5cm。根据约1500年前维特鲁威在《建筑十书》中的描述,达·芬奇努力绘出了完美比例的人体。这幅由钢笔和墨水绘制的手稿,描绘了一个男人在同一位置上的"十"字形和"火"字形姿态,并同时被分别嵌入一个矩形和一个圆形当中。这幅画有时也被称作卡侬比例或男子比例。对称之美、黄金分割的比例之美,形式美的规律体现得淋漓尽致。

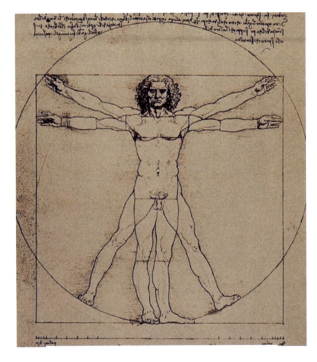

图 1-54　达·芬奇《维特鲁威人》

### 任务说明

形式美法则是视觉对象在形式方面呈现出来的共性美的要素和规律,是视觉艺术领域共同的美学法则,主要包括统一与变化、对称与均衡、比例与尺度、节奏与韵律。这些形式法则,存在于一切优秀的美术或设计作品中。学习、分析、体验、感受形式法则,将会对设计及造型艺术有极大的帮助。

### 任务分析

本任务主要磨炼大家审美眼力的提升,眼高才能手高,所以大家应该熟记形式美感法则,并且多搜集大师名家的作品并对其进行形式美感法则的分析与吸收。通过文字分析与实际的设计练习实践,尽快提升审美水平,达到任务目标的要求。

### 知识链接

#### 一、统一与变化

美的基本原则存在于自然之中,万事万物,变化万端,却又有其统一,所谓万变不离其宗,在美学原理的诸多法则中,统一与变化是其总的形式规律,任何形式美感都无外乎统一和变化这一规律。

统一是各视觉元素之间存在内部联系上的一致性,各元素相同或相似,是视觉产生一致性进而形成统一的必要条件,如形态、颜色、方向、肌理的相同;变化是指视觉构成元素相异组合,各元素不同或对比,是视觉张力的源泉,变化是求差异,体现事物个性的千差万别;统一则是求近似,体现了事物共性的整体关系。

统一与变化是一对相对统一的概念,共生共存。在平面构成中统一与变化都存在一个度的问题,过度的统一或过多的变化都会影响形式的美感。一般来讲,统一会体现秩序感、和谐感,给人平和、稳定之感;但过度统一又会显得单调、无趣;变化可以产生活力、吸引,富有动感,但变化不能过多,否则就会变得杂乱无章。

### 1. 统一中求变化

对于相同性质的构成要素,在其形状、位置、颜色、方向、肌理等方面加以变化,就会形成统一中的变化意味,这种变化意味将会弥补设计中过分统一、贫乏和单调的感觉。

在设计中连续不断地使用同一元素,成为重复基本形。重复基本形可以使设计产生绝对和谐统一的感觉。大的基本形重复可以产生整体构成的力度;细小密集的基本形重复会产生形态肌理的效果。如图 1-55 所示为单体基本形重复,左边的为大的基本形重复,右边的为细小密集的基本形重复。

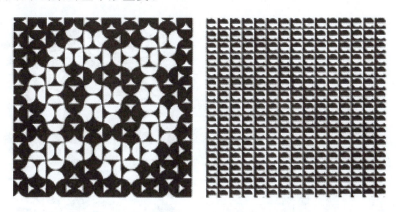

**图 1-55 单体基本形重复**

重复基本形纳入重复骨格内,用这种表现形式构成的图形具有很强的秩序感和统一感。它的特点是骨格线的距离相等,给基本形在方向和位置方面的交换提供了条件,可以进行多方面的变化。根据形象的需要,可以安排正负形的交替使用,也可以在方向上加以变化。重复骨格构成所具有的特点是基本形的连续排列,这种排列构成要力求整体形的完美,力求形象之间的重复和有秩序的穿插关系。对重复图形进行结构上的改变,在统一中求变化,和谐且具有美感,避免了呆板的感觉。

### 2. 变化中求统一

寻求统一、整体,也是人们的愿望之一。人们只有在统一的视觉环境中才能够感受到一种秩序的规律美,因此,人们对它有着强烈的欲求。统一不等于"同一",统一就是将互相对立的变化所造成的紧张力统合起来,形成有明确主调的统一感。

千姿百态的自然物象所具有的各自不同的结构特征和规律,如蝴蝶的色彩,木质的年轮,树叶的形状,葵花的花籽等,呈现着各自不同的条理因素,也是进行条理概括与归纳的依据。又如建筑的窗格、门柱,织物的编织纹理,动物的行走奔跑,花朵的花瓣排列等,无不呈现和谐的统一之美。

和谐是指判断两种以上的要素,或部分与部分的相互关系时,各部分给我们的感受和意识是一种整体协调的关系。和谐的狭义解释是统一与对比两者之间不是乏味单调或杂乱无章。单独的一种颜色、单独的一根线条无所谓和谐,几种要素具有基本的共通性和融合性才称为和谐,比如一组协调的色块,一些排列有序的近似图形等。和谐的组合也保持部分的差异性,但当差异性表现为强烈和显著时,和谐的格局就向对比的格局转化。

美的东西都是完整的、整体的。但是美的整体统一必然包含着局部变化的因素。因此,在形式美的探讨中,凡是形式上的局部变化服从于整体统一的,必然会产生美的视觉效果。设计时要注意局部与局部、局部与整体的相互呼应和相互联系,必须依据局部变化服从整体统一的原则。

如图1-56和图1-57所示,都是以线为元素设计的作品,在作品中可以看到线的转折方向,节奏关系都发生了变化,但是设计师却始终以线为主体元素来统一画面。

图1-56 统一与变化在直线作品中的应用

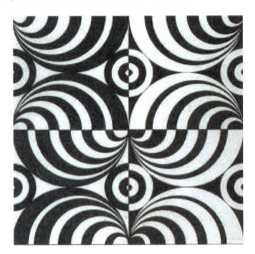
图1-57 统一与变化在曲线作品中的应用

## 二、对称与均衡

在自然规律中,平衡是一种变化的稳定。大千世界的常态是平衡。平衡有很多形式,其中对称是平衡的基本形式,两者内在同一性就是稳定,稳定感是人类自然形成的审美习惯,是构成中基本的形式美法则。

### 1. 对称

对称是自然界中最为常见的平衡,对称是同形、同量的组合,是指在一假设中心线(中心点)的左右或上下,图案的各构成因素呈同形、同量的配置。对称的形式在生活中极为

常见,如人体的左右部分,飞禽、昆虫的双翼等都以对称的形式生长排列。再如,人的面部器官左右两边分布相同,这是进化过程中形成的规律。

随着对称这一概念在各学科中的应用,其定义逐渐严谨起来,侧重点也各不相同,如在数学上,它的意义是对称变换;在物理学、地质学中研究晶体的对称性质,则有了对称中心、对称轴、对称型等概念。

在视觉设计中,对称具有明确的平衡性,具有稳定的形式美感,同时也体现其自然的功能性。从本源上讲,对称规律是与人类生产、生活相适应的。人类从孩提时期制作工具、物品起,就逐渐感觉到对称的形成要适合生活和生产劳动的要求,使人感觉到方便和舒适,久而久之便自然地对此产生一种美的感觉。

格罗塞在《艺术的起源》中说:"把一种用具磨成光滑平整,原来的意思往往是为实用的便利比审美的价值来得多,一件不对称的武器,用起来总不及一件对称的来得准确,一个琢磨光滑的箭头或枪头也一定比一个未磨光滑的来得容易深入。"格罗塞从人的审美与劳动说起,可谓精辟。人为什么偏爱对称呢?这是长期生活经验所致。

如图1-58和图1-59所示,原始人类在彩陶的纹样上,在器皿的造型上所表现出来的对称意识,证明了这种规律早已潜入人类的大脑之中,使人类不自觉地将之运用在对生活态度的表达之中。对称的起源首先是为使用的方便、合理,只是到了后来,特别是几何形意识的出现,才成了艺术创造的审美基础。

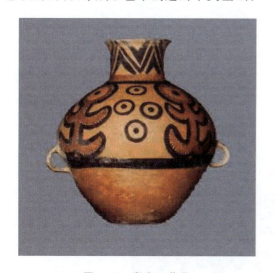

图1-58  彩陶工艺品

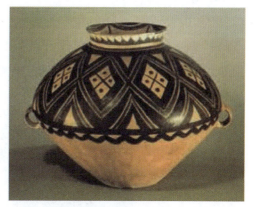

图1-59  马家窑彩陶

对称给人以稳定、平和、大方的感觉,具有自然、安定、协调、整体、典雅、庄重、完美的形式美感。平面构图中的对称可分为轴对称和点对称。假定在某一图形的中央设一条垂直线,将图形划分为相等的左右两部分,其左右两部分的形量完全相等,这个图形就是左右对称的图形,这条垂直线称为对称轴,如图1-60所示。对称轴的方向如由垂直转换成水平方向,则成上下对称,如图1-61所示。如垂直轴与水平轴交叉组合为四面对称,则两

轴相交的点即为中心点,这种对称形式被称为"点对称"。

图 1-60 左右对称

图 1-61 上下对称

除以对称的形成方式来区分对称种类之外,也可以依据对称的对象来分类,主要有完全对称、近似对称和反转对称。

(1) 完全对称

完全对称即"均齐对称",是完全同形、同量、同结构的形式,如图 1-62 所示。建筑物的外廊立柱,中国传统客厅中堂的布置,自然物中的雪花结晶以及衣、食、住、行中都可以看到对称均衡等因素,如图 1-63 及图 1-64 所示。完全对称,能使视觉效果稳定,产生庄重、沉静等审美体验,这是一种最原始的构成要素,但如果处理不当,易产生死板、单调、无生机之感。

图 1-62 完全对称

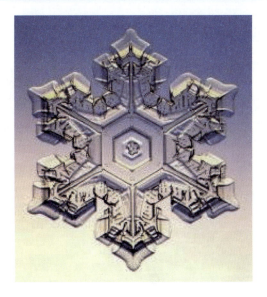
图 1-63　对称的雪花

图 1-64　完全对称在建筑中的应用

（2）近似对称

近似对称即不完全同形、同量，局部结构稍有变化的对称图形，如传统的对联、门神、门前的石狮等。门联的内容左右不同，门神的形象文武相别，石狮又分雌雄等。局部有差异的对称，均衡统一中的小小变化，更能从稳定的匀齐中感受到丰富的变化，如图 1-65 所示。

（3）反转对称

反转对称虽同形、同量，但方向相反。如图 1-66 所示的太极图是对称均衡形态的两相逆转，均衡互移产生的图形，这种对称对比强烈，有静中含动之势，富有张力。

图 1-65　近似对称

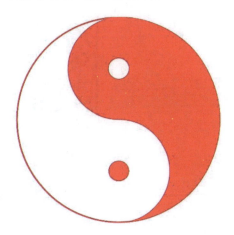
图 1-66　反转对称

## 2. 均衡

在构成设计中,均衡主要指画面中的图形与色彩在面积大小、轻重、空间上的视觉平衡,它更注重心理上的视觉体验。均衡的形态设计让人产生视觉与心理上的完美、宁静、和谐之感。

均衡是从运动规律中升华出来的美的形式法则,轴线或支点两侧形成不等形但是心理上均等的重力上的稳定。均衡法则使作品形式于稳定中富于变化,因而显得生动活泼。对称均衡所体现出来的都是一种平衡美,我们强调这种法则,一方面是为了视觉上的平衡感;另一方面是人的心理总是自觉地追求一种稳定而安全的感觉。在平面设计中,图形与文字、图形与图形、色彩的明度与纯度、人与动植物、物体的运动与静止均可以表现一种均衡。因此,均衡形式的运用特别富于变化,其灵巧、生动的表现特点,是设计者创造力的一种体现,如图1-67和图1-68所示。

图1-67　点线面对比

图1-68　感觉上的均衡关系

### 3. 比例与尺度

"美产生于尺度和比例"——法国建筑师布隆代尔。比例与尺度也是构成艺术中形式美的重要法则。对于视觉构成的元素来说，比例与尺度更倾向于关注其大小的相关性，比例和尺度在一定程度上体现由于元素的体量大小而带来的均衡、稳定、和谐的形式美。

（1）比例

比例是构成中的整体与局部、局部与局部之间的关系，一般代表元素之间尺寸关系受到一定数值关系的制约。古代宋玉所谓"增之一分则太长，减之一分则太短"，也是指比例关系。中国古代山水画中"丈山、尺树、寸马、分人"的说法，体现了画中各种景物之间的比例关系。

古希腊毕达哥拉斯学派对于形式美的研究成果之一——"黄金律"体现了对比例关系深入而科学的探索。这种"黄金律"在线上称为"黄金分割"；在形上则称为"黄金矩形"或"黄金截距"；直线的长短、形的大小上则称"黄金比"。从古希腊直到 19 世纪的欧洲，人们都认为这种比例在造型艺术中具有美学价值，并以此来指导其艺术实践。如图 1-69 所示为黄金分割在艺术设计中的经典应用案例。还有很多数学法则也经常应用比例，如等差数列比、调和数列比、等比数列比等。

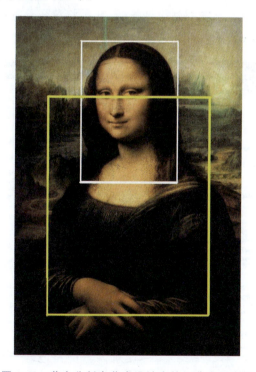

**图 1-69　黄金分割在艺术设计中的经典应用案例**

如图 1-70 所示是豆瓣网的网站设计排版。豆瓣社区首页的设计左栏宽度是 590 像素，整体版面的宽度是 950 像素，两者之间的比例是 0.621，非常接近黄金分割。

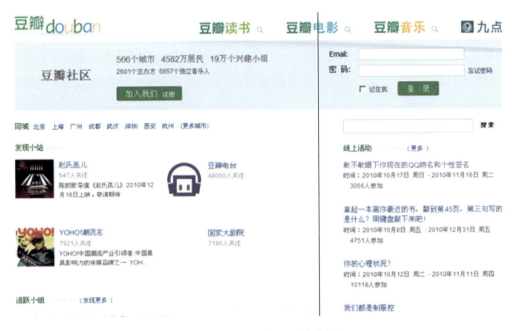

图 1-70 豆瓣网主页设计排版

如图 1-71 所示是 Twitter 的网站设计排版，几乎将黄金分割使用到极致，是惊为天人的完全黄金矩形布局，Twitter 创意总监道格·伯曼追求完美的性格可见一斑。

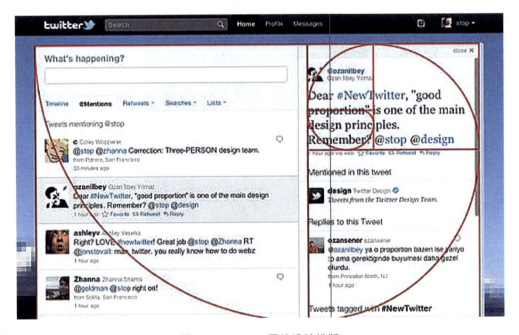

图 1-71 Twitter 网站设计排版

如图 1-72 所示为 iPhone 宫格界面，每个图标都是 57 像素×57 像素，图标宽度与图标顶部到下一排图标的高度比例符合黄金比例。

模块一　平面构成

图 1-72　iPhone 宫格

（2）尺度

尺度是对构成元素相对大小的一种衡量。衡量的基础来源于参照物，参照物根据不同应用范围，可以是构成元素本身，也可以是与元素产生影响关系的其他元素。可以说，以构成元素之一为参考，考虑的就是比例；如果参考外部的关系元素，考虑的就是其关系平衡，例如，权衡的参考可以是人。人作为权衡尺度的标准并与使用直接相关。要求与人体直接联系的用品设计，在尺寸上要与人体相适应。设计中的尺度是指根据人们的生理、心理、视觉、审美习惯，对事物的合理性与审美性所进行的判断，例如，器物的外观造型设计，除考虑其使用的功能外，还要考虑其视觉上的美感要求，如图 1-73 和图 1-74 所示的两款咖啡杯的设计，虽然从使用功能的角度来讲都是一样的，但带给人们的视觉感受却是不同的。

图 1-73　尺度在咖啡杯设计中的应用 1　　　　图 1-74　尺度在咖啡杯设计中的应用 2

平面构成中比例和尺度的运用，其原则和最终目的就是要满足功能与形式美的需要，两者相辅相成，一般考虑设计的目的，明确构成元素的尺度，再根据构成的需求明确元素

间的比例关系。总之,比例与尺度是形式美的一个重要规律,特别是在考量构成元素大小、体积、面积等设计中,需要关注这一法则。

### 三、节奏与韵律

（1）节奏

节奏即构成中各元素有规律、有秩序的重复,形成整体一律的美感形式,节奏代表复杂中有反复。节奏的概念更多源于音乐,节奏在音乐中被定义为互相连接的音所经时间的秩序。《辞海》在音乐的有关词条中便指出:"音响运动的轻重缓急形式形成节奏","其中各音的时值和强弱不同形成节奏"。我国古代《乐记》上说:"节奏,谓或作或止,作则奏之,止则节之"。意思是说,断连顿挫是形成节奏的要素。现代大文豪郭沫若先生在论到诗的节奏时指出:"或者先抑而后扬,或者先扬而后抑,或者抑扬相间,这表现出来变成了诗的节奏。"节奏的表现包括具体的阶段性变化,如音乐快慢激烈缓柔、美术韵律、文学作品铺垫高潮结尾等;人文生活类有秋千荡漾、工作快慢、生活效率、封建社会的悠闲、资本主义的高效等;自然界类有山川起伏跌宕、动植物生活规律、生老病死、太阳黑子活动周期、公转自转等。

节奏是主观和客观的统一,也是生理和心理的统一。例如:鼓声,非洲战鼓那激越昂奋的敲击,儿童鼓乐队那单纯稚气的鼓音,轻音乐中小军鼓那轻快俏皮的鼓点;再如电影里"鬼子进村"那呆滞沉闷的节奏,都由不同的生理感应带来截然不同的心理感受,产生各个迥异的联想,引起强烈的感情共鸣。节奏本指音乐中音响节拍轻重缓急的变化和重复。但却不仅限于声音层面,景物的运动和情感的运动也会形成节奏。节奏变化为事物发展本原,艺术美之灵魂,相对论变化的结果。节奏是变化起伏的规律,没有变化就无所谓节奏。在视觉艺术中,节奏可解释为一种有规律的、连续进行的完整运动形式。如图1-75所示,用反复、对应等形式把各种变化因素加以组织,构成前后连贯的有序整体（即节奏）。

图1-75　重复性节奏变化

节奏在设计艺术中则被认为是反复的形态和构造。在图案中将图形按照等距格式反复排列,做空间位置的伸展,如连续的线、断续的面等,就会产生节奏。韵律是节奏的变化形式。它变节奏的等距间隔为几何级数的变化间隔,赋予重复的音节或图形以强弱起伏、抑扬顿挫的规律变化,就会产生优美的律动感。节奏在设计中是很常见的。图案的纹样也具有像乐曲旋律一样丰富多变的节奏感。建筑上的窗柱结构,也表现出一种节奏感。

梁思成对柱窗的排列所体现的节奏感是这样描述的:"一柱一窗地排下去,就像柱、

窗、柱、窗的 2/4 的拍子。若是一柱二窗的排列法,就有点像柱窗窗、柱窗窗、柱窗窗的圆舞曲。若是一柱三窗排列,就是柱窗窗窗、柱窗窗窗的 4/4 的拍子"。他还分析了北京广安门外的天宁寺塔的结构,由月台、须弥座、塔身、塔檐到尖顶的系列结构也形成了一种节奏感。如图 1-76 所示,在现代建筑中,楼层的重复以及阳台等构建物都可以形成节奏感。

图 1-76 重复性节奏变化在建筑设计中的应用

在视觉艺术形式中,节奏是由点、线、面、空间及相互关系体现出来的,节奏有强弱、快慢,画面有疏密、大小、虚实之分,如图 1-77 和图 1-78 所示。

图 1-77 节奏在点线面设计中的应用

(2)韵律

韵律是节奏的一种形式,节奏的强弱起伏、缓急变化形成更丰富的形式美感,谓之韵律。节奏表现为工整的变化之美,韵律则表现变化的统一之美。

韵律在构成中一般可以分为连续韵律、渐变韵律、起伏韵律和交叉韵律。

节奏与韵律是通过体量大小的区分、空间虚实的交替、构件排列的疏密、长短的变化、

图 1-78　节奏在平面构成中的应用

曲柔刚直的穿插等变化来实现的，具体手法有：连续式、渐变式、起伏式、交错式等。楼梯是最能体现节奏与韵律的所在，或盘旋而上、或蜿蜒起伏、或柔媚动人、或刚直不阿，每一部楼梯都可以做成一曲乐章，轻歌曼舞。

"节奏"与"韵律"经常结合使用，有时还交换使用。"韵律"的"韵"具有"均"的意思，是指声音的和谐，我们可以把它理解为"统一"，但是"韵"也包含着变化、对比之意，即局部的变化；"律"是节律，我们可以把它理解为"重复"与"再现"。

节奏是韵律形式的纯化，韵律是节奏形式的升华，节奏富于理性，而韵律则富于感性。韵律不是简单的重复，它是有一定变化的互相交替，是情调在节奏中的融合，能在整体中产生不寻常的美感。

节奏与韵律往往互相依存，互为因果。韵律在节奏基础上丰富，节奏是在韵律基础上的发展。一般认为节奏带有一定程度的机械美，而韵律又在节奏变化中产生无穷的情趣，如植物枝叶的对生、轮生、互生，各种物象由大到小、由粗到细、由疏到密，不仅体现了节奏变化的伸展，也是韵律关系在物象变化中的升华。

### 任务实施

（1）选择著名的建筑，通过本任务形式美的法则对其进行分析并提交结论。

（2）在上个任务对形的认识基础上，运用统一、对比、平衡、节奏、韵律、比例等形式美法则，各制作 2 幅共计 12 幅练习。不限工具、不限表现手法进行表现。

步骤：用统一、对比、平衡、节奏、韵律、比例形式美法则，可以在一幅画面中含有一种法则，也可以含有多种法则。

要求：分别用 9cm×9cm 的纸完成 12 张作品，最后贴于 A4 纸上。

### 技巧提示

注意向大师作品学习，无论美术、摄影、建筑作品都要多多搜集分析。

## 任务评价

根据表 1-3 给出的评价标准对任务三完成情况进行评价。

表 1-3　任务三评价标准

| 　　　等级<br>要求　　　 | 任务主题 | 创　　意 | 视觉美感 | 做　　工 | 得分区段 |
| --- | --- | --- | --- | --- | --- |
| ★★★★★ | 紧扣任务、概念独特 | 新颖、视角独特、富有创意 | 体现主题、搭配和谐 | 制作精致、细节充足 | 90～100 分 |
| ★★★★ | 合理、舒适 | 较新颖、创意较好 | 材质和谐 | 制作较为精致、有细节 | 80～89 分 |
| ★★★ | 结构舒适 | 有一定创意 | 较舒适 | 制作尚可 | 70～79 分 |
| ★★ | 结构尚可 | 选题尚可 | 一般 | 制作不细致 | 60～69 分 |
| ★ | 结构较差 | 选题不合理 | 无美感 | 制作粗糙 | 0～59 分 |

## 自我检测

（1）收集 3 幅作品（绘画、国画、摄影），分析形式美法则在这些作品中是如何应用的。

（2）从形式美法则角度评述自己前面所有的作品，要求前面有作业图片，后面有文字分析。

我们所看到自然界中绝大多数的存在都有其相应的属性，具体来说一个客观存在的物体可以通过形与色来感受与认知。形，顾名思义，指事物的外形与结构；色，指事物的色彩。在设计基础学习阶段，本教材将知识点归纳统一为三个板块：平面构成；色彩构成；立体构成。

平面构成主要研究二维空间内造型要素的大小、位置、疏密、浓淡对比等，通过学习视知觉与视觉心理学，运用形式美法则原理进行二维空间内形式美的创造；色彩构成主要研究对象的色彩因素；立体构成则主要研究三维空间内对象的美学构成问题。

# 模块二

## 色彩构成

### 项目描述

色彩构成即色彩的相互作用，是从人对色彩的视知觉和视觉心理效果出发，用系统的美学知识，把复杂的色彩现象还原为色彩基本要素，利用色彩在空间、量与质上的可变幻性，按照一定的规律去组合各构成之间的相互关系，再创造新的色彩效果的过程。色彩构成是艺术设计的基础理论之一，它与平面构成及立体构成有着不可分割的关系。色彩不能脱离形体、空间、位置、面积、肌理等而独立存在。

### 项目实施

本模块将选择日常生活中所见到的事物的色彩进行理性对比分析，把握对色彩的情感感受，理解并学会运用色彩进行情绪表达。在色彩三要素方面运用收集图片进行合理分析并理性解构进行色彩构成创作；在色彩的调配及心理感受方面首先学会运用彩色铅笔、马克笔、水粉颜料或者水彩颜料来进行各种季节与情绪的九宫格训练；在色彩面积与色彩调子部分要求将色彩构成与前面所学平面构成结合，有选择地将每幅平面构成作业进行两种或者两种以上的色彩处理，包括考虑材质、肌理以及疏密、留白、对称、均衡等各种美学原理。

## 任务一　走近奇妙的色彩——什么是色彩的三要素

### 任务说明

色彩（见图 2-1）感受是离不开光的，光色并存，有了光才能感受到色彩。正如我们所接触到的美学知识一样，光的三原色是红、黄、蓝，我们看到的彩虹以及各种电子显示中的颜色都属于这一类，颜色模式为 RGB；另外一种常用的印刷色彩有四种原色，分别为青、品、黄、黑，我们日常生活中接触到的大多数印刷品都属于这种，颜色模式为 CMYK，如图 2-2 所示，光的三原色（RGB）叠加是变亮的，而印刷色（CMYK）或者我们的各种颜料及油漆等

色彩的叠加是变暗的,在色彩构成的学习中我们主要研究后者。

图 2-1　缤纷的色彩

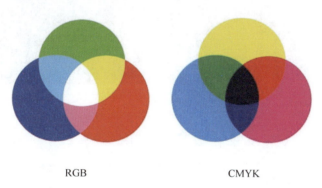

图 2-2　三原色

　　通过色彩三要素的学习,收集并分析生活中不少于 12 种物体的色彩的三要素,可以是某一件物体,某一处风景或是某一幅图片,首先在同一物体中找出光线对三要素的影响,同时分析材质对色彩三要素的影响,定位其三要素的程度;其次将所收集的物品按照色彩三要素的标准分类归纳,对比不同程度三要素的色彩感受;最后从中选择 4～8 件物品进行基于三要素基础上的色彩构成创作。

　　建议练习作业数量:8～12 张。

## 任务分析

　　在制作过程中会碰到表现色彩的实际难度,因此要具有色彩的知识,要理解色彩的属性,这样才会给画面带来色彩,在本小节的基础知识学习之后,不断独自思考,并在掌握具体技法的实践过程中,也能随之不断加强对于色彩绘画艺术语言规律的认识能力,同时也会提高对色彩三要素的把握和应用。

## 知识链接

色彩的三要素是指色彩的色相、明度、纯度,其中色相也称色调,纯度也称饱和度,我们看到的任何色彩都是这三个要素的综合,其中色相与光波的波长有直接关系,明度和纯度与光波的幅度有关。

### 一、明度

色彩所具有的亮度和暗度称为明度。明度的计算基准是灰度测试卡(见图2-3)。色彩可以分为有彩色和无彩色,但后者仍然存在着明度。作为有彩色,每种色各自的亮度、暗度在灰度测试卡上都具有相应的位置值。饱和度高的色彩对明度有很大的影响,不太容易辨别。在明亮的地方鉴别色的明度比较容易,在暗的地方就难以鉴别。

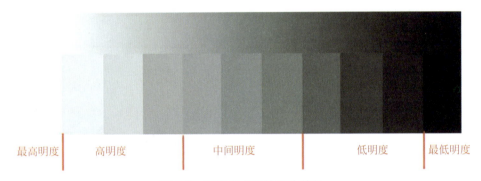

图2-3 灰度模式下的明度效果

各种有色物体由于它们反射光量的区别而产生颜色的明暗强弱。色彩的明度有两种情况:一是同一色相不同明度,如同一颜色在强光照射下显得明亮,弱光照射下显得较灰暗模糊;同一颜色加黑或加白以后也能产生各种不同的明暗层次。二是各种颜色的不同明度。每一种纯色都有与其相应的明度。黄色明度最高,蓝紫色明度最低,青、绿色为中间明度。色彩的明度变化往往会影响纯度,如红色加入黑色以后明度降低,同时纯度也降低;如果红色加白色则明度提高,纯度却降低。

色彩的明暗基调是指一个色彩结构的明暗及其明度对比关系的特征。整体的色彩是暗的还是亮的,是明度对比强烈的,还是对比柔和的,这种明暗关系的特征将成为这个设计色彩效果的基础。

按照孟塞尔色立体的明度色阶表,将色彩的明度划分为十个等级,如图2-4所示。图2-5为用水粉表现的色彩明度。

色彩的明暗基调即低长调、低中调、低短调、中长调、中间中调、中短调、高长调、高中调、高短调、全长调。

在高调中(亮色调),为了避免色弱感,可以在色彩排列上加强色相的对比节奏,这样可以增强高调色的色彩力度。

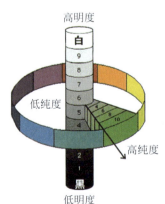

图2-4 色彩明度色阶

模块二　色彩构成

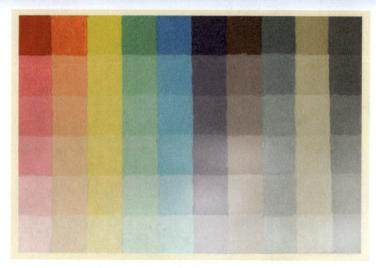

图 2-5　色彩明度水粉练习示范

低调色（暗色调）有一种重量感和物质感，在出现低色调时，加强冷暖对比可以增强低色调的生动感。

### 二、色相

色彩是物体上的光反射到人眼中所产生的感觉。色的不同是由光的波长大小差别所决定的。色相指的是这些不同波长的色的情况。波长最长的是红色，最短的是紫色。把红、橙、黄、绿、蓝、紫和处在它们之间的红橙、黄橙、黄绿、蓝绿、蓝紫、红紫这 6 种中间色——共计12种色作为色相环。在色相环上排列的色是纯度高的色，称为纯色。这些色在环上的位置是根据视觉和感觉的相等间隔来进行安排的。用类似这样的方法还可以再分出差别细微的多种色来。在色相环上，与环中心对称，并相距180°位置两端的色称为互补色。

根据色相环（见图 2-6）上位置与距离的不同，色彩可以归类为邻近色、类似色与中差色。

（1）邻接色相对比。色相环上相邻的二至三色对比，色相距离大约30°，为弱对比类型。如红橙与橙及黄橙对比等。效果感觉柔和、和谐、雅致、文静，但也同时感觉单调、模糊、乏味、无力，必须调节明度差来加强效果。

（2）类似色相对比。色相对比距离约60°，为较弱对比类型，如红与黄橙对比等。效果较丰富、活泼，但又不失统一、雅致与和谐。

（3）中差色相对比。色相对比距离约90°，为中对比类型，如黄与绿对比等，效果明快、活泼、饱满、使人感觉兴奋，对比既有相当的力度又不失调和之感。

### 三、饱和度

色彩的鲜艳或鲜明的程度称为饱和度。饱和度又称为纯度，饱和度越高的颜色越鲜艳，饱和度越低颜色越灰暗（见图 2-7）。饱和度由于色相的不同而不同，而且即使是相同

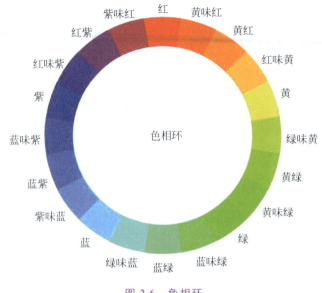

图 2-6 色相环

的色相,因为明度不同,饱和度也会随之变化。如大红色看上去比玫红色更红,这就是说大红色的饱和度要高。各种单色光是最饱和的色彩,物体的色饱和度与物体表面反色光谱的选择性程度有关,越窄波段的光发射率越高,也就越饱和。对于人的视觉,每种色彩的饱和度可分为 20 个可分辨等级。

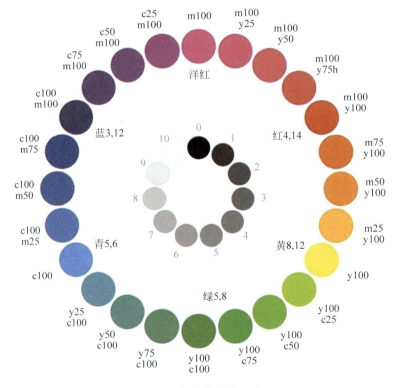

图 2-7 色彩饱和度示意

图 2-8 所示为同一张风景照片在不同饱和度情况下所呈现的色彩状态。同时不同的光线条件下同一物体所呈现的色彩饱和度也不同。如何感受与把握并将色彩的饱和度运用在色彩构成的学习中是大家需要学习并熟练掌握的。

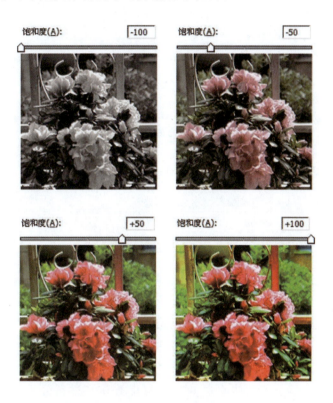

图 2-8　色彩饱和度对比

总之，正是因为色彩三要素的程度不同才形成了大千世界的缤纷万物，通过色彩三要素的练习可以更好地体会与运用色彩表达设计感受。

### 任务实施

（1）每位学生收集不少于 12 幅图片，可以是设计作品、人物、风景或静物照片。

（2）分别根据色彩三要素中的色相、明度、饱和度进行分类对比。

（3）选择 4～8 幅比较有代表性的图片进行色彩归纳，每幅图片提炼不少于 12 种色彩并进行分类排列。

（4）最后将收集的图片主题应用所提炼的颜色分别进行色相、明度、饱和度的色彩构成练习。

### 技巧提示

在练习的过程中，要了解不同的色彩要素特点，同时也应该研究在一种要素相同而另外两要素不同的情况下产生的对比，并学习把握这种对比给人的感受，以便更好地运用在

未来的设计学习中。

## 任务评价

根据表 2-1 给出的标准对任务一完成情况进行评价。

表 2-1　任务一评价标准

| 等级<br>要求 | 构　图 | 选　题 | 色　彩 | 细 致 程 度 | 得分区段 |
|---|---|---|---|---|---|
| ★★★★★ | 严谨、舒适、合理 | 新颖、视角独特、富有创意 | 体现主题、搭配和谐 | 绘制精致、细节充足 | 90～100 分 |
| ★★★★ | 合理、舒适 | 较新颖、创意较好 | 色彩和谐 | 绘制较为精致、有细节 | 80～89 分 |
| ★★★ | 构图舒适 | 有一定创意 | 色彩较舒适 | 绘制尚可 | 70～79 分 |
| ★★ | 构图尚可 | 选题尚可 | 色彩一般 | 绘制不细致 | 60～69 分 |
| ★ | 构图较差 | 选题不合理 | 色彩不和谐 | 绘制粗糙 | 0～59 分 |

## 自我检测

（1）每六人分为一个作业测评分析小组，选出最能代表本小组水平的色相、明度、纯度作业各一幅。

（2）将班级内各小组的作业收集进行公开分析与评比。

（3）检测过程中，学生需要将自己的作品与优秀作品进行分析与反思，提交不少于 200 字的自我作品分析。

## 知识拓展

色彩三要素的应用空间如图 2-9 所示。色彩模型可表示色彩的前后，由色相、明度、纯度、冷暖以及形状等因素构成。

（1）明度高的颜色有向前的感觉，明度低的颜色有后退的感觉。

（2）暖色有向前的感觉，冷色有后退的感觉。

（3）高纯度色有向前的感觉，低纯度色有后退的感觉。

（4）色彩整体度高会有向前的感觉，色彩不整体，边缘的色彩虚化或零散有后退的感觉。

（5）色彩面积大有向前的感觉，色彩面积小有后退的感觉。

（6）色彩形状规则有向前的感觉，色彩形状不规则有后退的感觉。

优秀作品欣赏与分析：图 2-10～图 2-14 为优秀色彩构成作品，请对它们进行欣赏与评析。

模块二　色彩构成

图 2-9　立体色彩模型

图 2-10　优秀色彩构成作品 1

图 2-11　优秀色彩构成作品 2

图 2-12　优秀色彩构成作品 3

图 2-13　优秀色彩构成作品 4

图 2-14　优秀色彩构成作品 5

构成基础

# 任务二 不可思议的色彩情绪——色彩调配及色彩心理

## 任务说明

颜色的品种变化无穷、绚丽多彩,但各种颜色之间存在一定的内在联系,每一种颜色都可用3个参数来确定,即任务一中所学习的色相、明度和饱和度。色相是色彩彼此相互区别的特征,决定于光源的色谱组成和物体表面所发射的各波长经人眼产生的感觉,可区别红、黄、绿、蓝、紫等特征。明度也称为亮度,是表示物体表面明暗程度变化的特征值;通过比较各种颜色的明度,颜色就有了明亮和深暗之分。饱和度是表示物体表面颜色浓淡的特征值,使色彩有鲜艳与阴晦之别。色调、明度和饱和度构成了一个立体,用这三者建立标度,就能用数字来测量颜色。自然界的颜色千变万化,但最基本的是红、黄、蓝三种,称为原色。这三种原色按不同比例调配混合而成的另一种颜色,称为复色;三原色拼成的复色在颜色圈中与其对应的另一个色为补色。

通过色彩调配的学习,首先学生分别以色相、明度、饱和度三要素为基础进行相应的练习,即以色相为基础的配色、以明度为基础的配色、以饱和度为基础的配色练习。在较好地把握色彩后,综合色彩的三要素运用彩色铅笔、马克笔、水粉颜料或者水彩颜料来进行各种季节的九宫格训练。通过训练感受色彩的情绪特征及心理感受,进入第二阶段学习,了解色彩的情绪特征及心理感受,进行以情绪命题的色彩九宫格训练。

## 任务分析

学生通过任务一——色彩三要素的学习与练习,具备了一定的色彩知识,简单理解了色彩的属性。根据学生对知识掌握的程度,引入色彩调配及色彩心理,讲述基本的理论知识,使学生不断产生独立的思考,并在掌握具体技法的实践过程中不断加强对色彩绘画艺术语言规律的认识能力,同时也会提高学生对色彩三要素的把握和应用。本任务重点在于把握色彩调配时原色的量,以及理解因不同地域及文化而产生的不同色彩心理。

## 知识链接

### 一、色彩调配

色彩是各类设计中的主要组成要素,也是视觉影响力最大的构成元素。随着社会文化的进步,人们在逐步认识和掌握了色彩的规律后,已经越来越重视色彩在设计中的运用。色彩在各类设计中寓意了审美情趣和人为的理想主义。色彩以一种自身的显色性出现在人们生活中的方方面面,色彩调配合理便达到了实用性和艺术性的完美统一。

色彩调配就是颜色的调和与搭配。自然界的色彩现象绚丽多变,而色彩设计中的配

色方案同样千变万化。当人们用眼睛观察自身所处的环境时,色彩就首先闯入人们的视线,产生各种各样的视觉效果,带给人不同的视觉体会,直接影响着人在商业空间中的美感认知、情绪波动乃至生活态度。

学习色彩调配要以三原色及色彩三要素为基础。

**1. 以色相为基础的配色**

在色彩调和中,"同一""类似""对比"是调和的三个要领。

(1) 同一色相配色

所谓同一色相配色,是指相同的颜色在一起的搭配。比如蓝色的运动衫配上蓝色的球鞋、球袜、球帽等,这样的配色方法就是同一色相配色法(见图 2-15)。

图 2-15　同一色相配色

(2) 类似色相配色

所谓类似色相配色,是指色相环中类似或相邻的两个或两个以上的色彩搭配。例如:黄色、橙黄色、橙色的组合;紫色、紫红色、紫蓝色的组合等都是类似色相配色。类似色相配色在大自然中出现得特别多,像春天树丛中的绿叶,有嫩绿、鲜绿、黄绿、墨绿等,这些都是类似色相的自然造化(见图 2-16)。

图 2-16　春天的树丛

(3) 对比色相配色

对比色相配色，是指在色环中，位于色环圆心直径两端的色彩或较远位置的色彩搭配。它包含中差色相配色、对照色相配色、辅色色相配色。对比色相是差异较大的两色组合，经常被运用于广告宣传制作中。

在 24 色相环上，两色间相差 4～7 个色，称为基色的中差色。在色相环上，有 90°左右角度差的配色就是中差配色。它的色彩对比效果比较明快，是深受人们喜爱的配色。

在色相环上，色相差为 8～10 的色相组合，称为对照色。从角度上说，相差 135°左右的色彩配色就是对照配色。色相相差 11～12，角度为 165°左右的色相组合称为辅色配色。

为了更清楚地说明色相调和原理，我们在 PCCS 色相环中（见图 2-17），以色相 8：Y（黄）为基础，从与它的色相差为 0 的同一色相的配色到和它色相差为 12 的补色色相的配色都在图中做了说明。色相差越小越容易融合，色相差越大，看起来越明了。

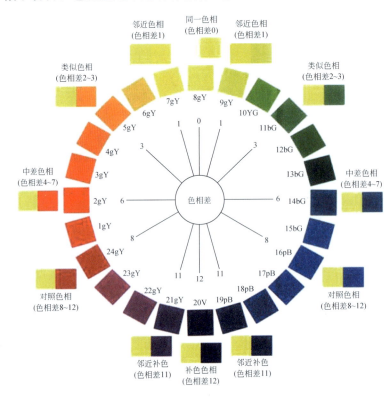

图 2-17　PCCS 色相环

(4) 色相调和中的多色配色

在色相对比中，除了两色对比，还有三色、四色、五色、六色、八色甚至多色的对比。在色相环中成等边三角形或等腰三角形的三个色相搭配在一起时，称为三角配色。运用三角配色最成功的是荷兰画家蒙德利安的方块抽象画（见图 2-18）。四角配色常见的有红、黄、蓝、绿这一组（见图 2-19）。五角配色和六角配色分别是红、黄、蓝、绿、紫及红、橙、黄、

模块二 色彩构成

绿、蓝、紫等色。这几种配色在中国传统民间工艺中经常被使用,如风筝、刺绣、剪纸、皮影、年画等(见图2-20)。以色相为主的多色配色可以说是中国传统配色的特殊风格。

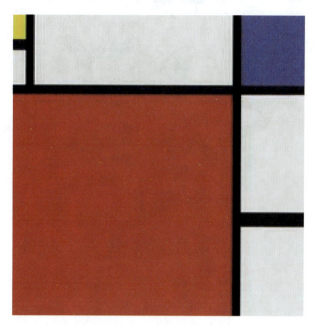

图2-18 蒙德利安方块抽象画

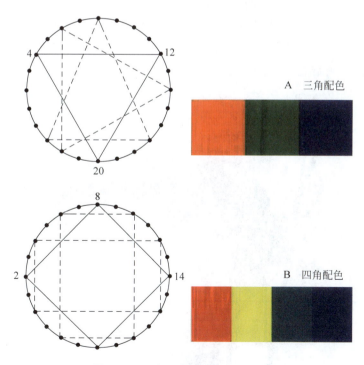

图2-19 三角配色及四角配色示意

图 2-20　传统彩色剪纸——喜上眉梢

（5）以明度为基础的配色

明度感觉是人类分辨物体色彩最敏锐的色彩反应。立体感和远近感可以根据明暗来进行调整；在色彩暗淡不好分辨的情况下，我们也可以根据明暗的不同来认识物体的形态和方向。例如，希腊的雕刻艺术是通过光影的作用产生许多黑白灰的相互关系，形成空间感；中国的国画也经常使用无彩色的明度搭配（见图 2-21）。当然，有彩色的物体也会受光影的变化产生明暗效果。像紫色和黄色两个色相就有明显的明暗差。

图 2-21　国画中的黑白灰

将明度分成高明度、中明度和低明度三阶,所以明度配色就有了高明度配高明度、高明度配中明度、高明度配低明度、中明度配中明度、中明度配低明度、低明度配低明度这六种。其中高明度配高明度、中明度配中明度及低明度配低明度都属于同明度配色,重点是将同明度的色彩相聚,造成调和的效果。高明度配中明度、中明度配低明度,则属于类似明度配色。高明度配低明度属于对比明度配色。

高明度配高明度有一种轻而淡、浮动而飘逸的感觉,适合用在女性化妆品的设计上;低明度配低明度则深重幽暗,较偏向男性的性格特点。高明度配低明度的结果,其明度差大,像交通标识、毒品或危险区的色彩标识都使用这种配色。

(6) 以饱和度为基础的配色

饱和度的变化在色立体中分为高饱和度、中饱和度及低饱和度三种横向的变化。其配色也分为高饱和度配高饱和度、中饱和度配中饱和度、低饱和度配低饱和度、高饱和度配中饱和度、高饱和度配低饱和度、中饱和度配低饱和度这六种。其中前三者属于同一饱和度配色;而高饱和度配中饱和度、中饱和度配低饱和度则属于类似饱和度配色;高饱和度配低饱和度属于对比饱和度配色。高低不同的饱和度搭配,其意象鲜明,清浊立判,法国印象派画家博纳尔的作品见(见图 2-22)常出现这种情形。他将画面局部划分成无数不同的色块形状,再依阳光表现在上面的强弱饱和度变化,使画面融入一种调和视觉的效果。

图 2-22 法国画家博纳尔油画作品

(7) 以色调为基础的配色

PCCS 体系提出了色调这个观点,色调经过命名分类后,分布于不同的区域,更加方便配色使用。

**2. 常见色调配色**

凡色调配色,要领有三,即同一色调配色、类似色调配色和对比色调配色。

(1) 同一色调配色

同一色调配色（见图2-23）即将相同的色调搭配在一起，于是便形成了统一调和的色调群，例如将鲜艳的色调即纯色调全部放置在一起时能产生同一种活泼感。这种色调之所以可以调和，是因为其中的每一种颜色都具有活泼、纯粹的共性特征。如婴儿产品中的服饰、玩具，医院的产房等都有着淡淡的粉色调配色，若以淡色调为主，便形成了淡色的同一色调配色。同一色调配色是色调配色中最容易的配色基础。

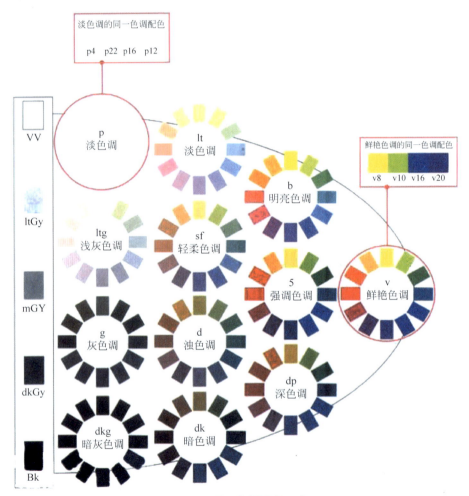

图2-23　同一色调配色示意

(2) 类似色调配色

类似色调配色，即以色调配置图中相邻或接近的两个或两个以上色调搭配在一起的配色。类似色调的特征在于色调与色调之间微小的差异，较同一色调有变化，不易产生呆滞感。将深色调和暗色调搭配在一起，能产生一种"既深又暗"的昏暗之感。鲜艳的色调和强烈的色调，甚至加上明亮的色调，便能产生"鲜丽活泼"的色调群（见图2-24）。

(3) 对比色调配色

对比色调配色指相隔较远的两个或两个以上的色调搭配在一起的配色。对比色调因

色彩的特性差异造成鲜明的视觉对比,有一种"相映"或"相拒"的力量使之平衡,因而产生对比调和感。另外,"对比色调配色"(见图2-25)在配色选择时,会因纵向或横向对比而有明度及饱和度上的差异。比如,浅色调与深色调配色,即深与浅的明暗对比;而淡色调与暗色调配色,即淡与暗的明暗对比。相反,如果采用横向配色的鲜艳色调与灰浊色调,便会造成饱和度上的差异。

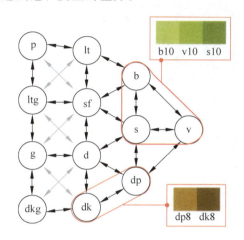

图 2-24 类似色调配色示意

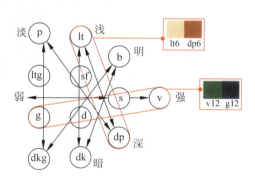

图 2-25 对比色调配色示意

## 二、色彩心理

色彩的直接心理效应来自色彩的物理光刺激对人的生理发生的直接影响。心理学家对此曾做过许多实验。他们发现,在红色环境中,人的脉搏会加快,血压会升高,情绪兴奋冲动。而处在蓝色环境中,脉搏会减缓,情绪也较沉静。有的科学家发现,颜色能影响脑电波,脑电波对红色的反应是警觉,对蓝色的反应是放松。自19世纪中叶以后,心理学已从哲学转入科学的范畴,心理学家注重实验所验证的色彩心理的效果。

### 1. 颜色的冷暖

冷色与暖色(见图2-26)是依据心理错觉对色彩的物理性进行的分类。对于颜色的物质性印象,大致由冷暖两个色系产生。波长长的红光和橙、黄色光,本身有暖和感,因此光照射到任何色都会有暖和感。相反,波长短的紫色光、蓝色光、绿色光有寒冷的感觉。夏日,我们关掉室内的白炽灯,打开日光灯,就会有一种凉爽的感觉。颜料也是如此,在冷食或冷的饮料包装上使用冷色,视觉上会让人感觉这些食物很冰冷。冬日,把卧室的窗帘换成暖色,就会增加室内的暖和感。

冷色与暖色除了给我们温度上的不同感觉以外,还会带来其他一些感受,例如,重量感、湿度感等。比如,暖色偏重,冷色偏轻;暖色有密度大的感觉,冷色有稀薄的感觉;两者相比较,冷色的透明感更强,暖色则透明感较弱;冷色显得湿润,暖色显得干燥;冷色有很远的感觉,暖色则有迫近感。

一般来说,在狭窄的空间中,若想使它在视觉上变得宽敞,应该使用明亮的冷调(见

图2-27)。由于暖色有前进感,冷色有后退感,可在细长空间中的两壁涂以暖色(见图2-28),近处的两壁涂以冷色,空间就会从心理上感觉更接近方形。

图2-26　冷色与暖色练习示范

图2-27　冷色空间

图2-28　暖色空间

除了寒暖色系具有明显的心理区别以外,色彩的明度与纯度也会引起对色彩物理印象的错觉。一般来说,颜色的重量感主要取决于色彩的明度,暗色给人重的感觉,明色给人轻的感觉。纯度与明度的变化给人以色彩软硬的印象,如淡的亮色使人觉得柔软,暗的纯色则有强硬的感觉。

颜色的分类除了三原色之外,在心理上把色彩分为红、黄、绿、蓝四种,并称为四原色。通常红—绿、黄—蓝称为心理补色。任何人都不会想象白色通过这四种原色混合出来,黑色也不能通过其他颜色混合出来。所以,红、黄、绿、蓝加上白和黑,成为心理颜色视觉上的六种基本感觉。尽管在物理上黑是人眼不受光的情形,但在心理上许多人却认为不受光只是没有感觉,而黑确实是一种感觉。

**2. 几种常见色彩心理**

(1) 黑色

黑色(见图 2-29)是黑暗的象征,既代表着死亡与悲伤等消极的情感,同时也包含一切色彩的尊贵色彩。作为无彩色,黑色吸收了所有的光线,所以在一些国家及地域被视为不吉祥的色彩,黑色代表崇高、坚实、严肃、刚健、粗犷,也象征权威、高雅、低调、创意;还意味着执着、冷漠、防御。

图 2-29 黑色

(2) 灰色

灰色(见图 2-30)介于白色与黑色之间的色调,中庸而低调,同时象征着沉稳而认真的性格。不同明度的灰,会给人不同的感觉,灰色代表忧郁、消极、谦虚、平凡、沉默、中庸、寂寞,象征诚恳、沉稳、考究。铁灰、炭灰、暗灰在无形中散发出智能、成功、强烈权威等强烈信息;中灰与淡灰色则带有哲学家的沉静。

(3) 白色

白色(见图 2-31)包含七色所有的波长,堪称理想之色。色彩是通过光的反射产生的,白色象征着光芒,被人们誉为正义和净化之色。白色代表纯洁、纯真、朴素、神圣、明快,象征纯洁、神圣、善良、信任与开放;但白色面积太大,会给人疏离、梦幻的感觉。

图 2-30 灰色

图 2-31 白色

（4）红色

红色（见图 2-32）代表吉祥、喜气、热烈、奔放、激情、斗志、革命。在中国表示吉利、幸福、兴旺；在西方则有邪恶、禁止、停止、警告。兴奋，幸运，小心，忠心，火热，洁净，感恩。红色象征热情、性感、权威、自信，是个能量充沛的色彩——全然的自我、全然的自信，不过有时候会给人血腥、暴力、忌妒、控制的印象，容易造成心理压力。

（5）粉红色

粉红色（见图 2-33）象征温柔、甜美、浪漫、没有压力，可以软化攻击、安抚浮躁。比粉红色更深一点的桃红色则象征女性化的热情，比起粉红色的浪漫，桃红色是更为洒脱、大方的色彩。

（6）橙色

橙色（见图 2-34）是界于红色和黄色之间的混合色，又称橘黄或橘色。在自然界中，橙柚、玉米、鲜花果实、霞光、灯彩，都有丰富的橙色。因其具有明亮、华丽、健康、兴奋、温暖、欢乐、辉煌等色感，所以妇女们喜以此色作为装饰色，表示温暖、幸福。

模块二 色彩构成

图 2-32 红色

图 2-33 粉红色

图 2-34 橙色

橙色富于母爱的热心特质,给人亲切、坦率、开朗、健康的感觉;介于橙色和粉红色之间的粉橘色,则是浪漫中带着成熟的色彩,让人感到安适、放心,但若是搭配会稍显俗气。

(7) 黄色

黄色(见图2-35)给人以轻快,透明,辉煌,充满希望的色彩印象。由于此色过于明亮,被认为轻薄,冷淡;在黄色中稍添加别的色彩就容易失去本来的面貌。黄色本身也具有酸甜的食欲感。

图 2-35　黄色

黄色是明度极高的颜色,能刺激大脑中与焦虑有关的区域,具有警告的效果,所以雨具、雨衣多半是黄色。艳黄色象征信心、聪明、希望;淡黄色显得天真、浪漫、娇嫩。

(8) 绿色

绿色(见图2-36)是自然界中常见的颜色,是一种比刚长的嫩草颜色深些的颜色,是光谱中介于蓝与黄之间的颜色。绿色代表和平、宁静、自然、环保、生命、成长、希望、青春。绿色给人无限的安全感,在人际关系的协调上可扮演重要的角色。绿色象征自由和平、新鲜舒适;黄绿色给人清新、有活力、快乐的感受;明度较低的草绿、墨绿、橄榄绿则给人沉稳、知性的印象。绿色的负面意义,暗示了隐藏、被动。

图 2-36　绿色

(9) 蓝色

蓝色(见图 2-37)是永恒的象征,是最冷的色彩。蓝色非常纯净,通常让人联想到海洋、天空、水、宇宙。纯净的蓝色表现出一种美丽、冷静、理智、安详与广阔,由于蓝色沉稳的特性,具有理智、准确的意象,在商业设计中,强调科技,效率的商品或企业形象,大多选用蓝色当标准色,企业色,如计算机,汽车,影印机,摄影器材等。另外蓝色也代表忧郁,这是受了西方文化的影响,这个意象也运用在文学作品或感性诉求的商业设计中。

蓝色是灵性知性兼具的色彩,在色彩心理学的测试中发现几乎没有人对蓝色反感。明亮的天空蓝,象征希望、理想、独立;暗沉的蓝,意味着诚实、信赖与权威。正蓝、宝蓝在热情中带着坚定与智能;淡蓝、粉蓝可以让自己、也让对方完全放松。蓝色在美术设计上是应用度最广的颜色。

图 2-37 蓝色

(10) 深蓝色(海军蓝)

深蓝色(海军蓝)(见图 2-38)象征权威、保守、中规中矩与务实。穿着深蓝色时,配色的技巧如果没有拿捏好,会给人呆板、没创意、缺乏趣味的印象。深蓝色适合强调一板一眼具执行力的专业人士。

图 2-38 深蓝色

（11）紫色

紫色（见图2-39）有着豪华、美丽、忧心、平安、爱、悔改、谦卑、仰望、热情、热忱的感觉。

图 2-39　紫色

紫色是优雅、浪漫，并且具有哲学家气质的颜色。紫色的光波最短，在自然界中较少见到，所以被引申为象征高贵的色彩。淡紫色的浪漫，不同于小女孩式的粉红，而是像隔着一层薄纱，带有高贵、神秘、高不可攀的感觉；而深紫色、艳紫色则是魅力十足、有点狂野又难以探测的华丽浪漫。

### 任务实施

（1）首先进行色彩三要素中色相、明度、饱和度配色练习。

（2）然后利用九宫格形式绘制代表季节的四幅装饰画，要求体现以上三种要素的组合。

（3）分析自己的季节练习作品，进行情绪归纳，体会色彩的心理作用。

（4）绘制一幅体现不同情绪的九宫格。

### 技巧提示

在练习过程中，要了解不同色彩的心理感受，同时要与其他同学进行交流并总结某种色彩普遍意义上的相同感受，因为设计并非艺术，不是个人的情感表达，而是理性地将普遍的审美与感受综合呈现。

### 任务评价

根据表2-2给出的评价标准对任务二完成情况进行评价。

表 2-2　任务二评价标准

| 要求 \ 等级 | 构图 | 选题 | 色彩 | 细致程度 | 得分区段 |
|---|---|---|---|---|---|
| ★★★★★ | 严谨、舒适、合理 | 新颖、视角独特、富有创意 | 体现主题、搭配和谐 | 绘制精致、细节充足 | 90~100 分 |
| ★★★★ | 合理、舒适 | 较新颖、创意较好 | 色彩和谐 | 绘制较为精致、有细节 | 80~89 分 |
| ★★★ | 构图舒适 | 有一定创意 | 色彩较舒适 | 绘制尚可 | 70~79 分 |
| ★★ | 构图尚可 | 选题尚可 | 色彩一般 | 绘制不细致 | 60~69 分 |
| ★ | 构图较差 | 选题不合理 | 色彩不和谐 | 绘制粗糙 | 0~59 分 |

## 知识拓展

人们在研究中发现,对色彩的认知过程,是一个复杂的视觉与心理的感知过程,不同地域的人们、不同的文化对色彩的解释往往有着很大的差异,这种差异在某种程度上,决定视觉与心理对色彩环境优劣的判断。由于地域、文化、宗教信仰的差异,对色彩的象征意义解释却有着本质认识的不同。这种差异与区别首先出现在地理环境范围之中,例如:地处古埃及沙漠文化中,生活在这一区域的人们对黄色、蓝色特别崇尚;生活在黄河流域和长江流域的汉族崇尚红色,人们认为红色可以给人带来吉祥,红色可以解释为红红火火,形容日子、生活及工作蒸蒸日上、一帆风顺。

凡·高认为:"色彩能以一种密码传递信息……色彩具有构成体积和界定形式的作用。"色彩还是一个差异标准,是帮助我们认识世界的事物之一。色彩是生活中肯定的因素,是能看得见的能量,能量本身不一定美,任何处在飓风范围之中的人都会亲眼见到,能量可能是凶恶的、具有破坏性的。然而在艺术范畴里,加强的色彩往往是增强欢快性的力量。马蒂斯是室内装饰画的大师,他说装饰画中我们所看到的丰富的图案色彩表面和艺术家的描绘物之间相互牵制的引力,是丰富而活泼的。当然,在这所有的一切中,色彩不是唯一的构成因素,维亚尔和勃纳尔都能以他们的独特手法作画,明快、洞彻和简练,效果极佳。

色彩应该丰满、强烈、有个性。要允许色彩树立自己的形象,世界各地对色彩的认知是有差异的(见表 2-3),这种差异不仅有地域文化的原因,还有民族文化、历史基因的标准判断。认知并利用色彩的地域差异性,可以让我们更好地了解世界各国的风土人情和思维观念,有利于我们进行文化交流,增进互信和友谊,促进合作共赢。

表 2-3　各国对色彩的认知对比

| | 英国 | 美国 | 中国 | 印度 | 埃及 | 法国 | 日本 |
|---|---|---|---|---|---|---|---|
| 红色 | 危险<br>爱情<br>禁止 | 危险<br>爱情<br>停止 | 好运<br>幸运<br>欢乐 | 幸运<br>暴怒<br>阳性 | 死亡 | 精英 | 愤怒<br>危险 |
| 橙色 | 平静 | 信心<br>可靠<br>团体 | 运气<br>幸运<br>欢乐 | 哀悼<br>厌恶<br>恐惧 | 美德<br>信念<br>真理 | 自由<br>和平 | 未来<br>年轻<br>活力 |
| 黄色 | 怯懦<br>欢乐<br>希望 | 怯懦<br>欢乐<br>希望 | 财富<br>土地<br>高贵 | 庆祝 | 哀悼 | 短暂 | 优雅<br>显贵 |
| 绿色 | 春天<br>环保<br>允许 | 春天<br>金钱<br>新鲜 | 健康<br>繁荣<br>和谐 | 浪漫<br>新鲜<br>收获 | 快乐<br>繁荣 | 丰饶<br>力量 | 永恒<br>生命 |
| 蓝色 | 平静<br>尊贵 | 信心<br>可靠<br>团体 | 神圣<br>云彩 | 哀悼<br>厌恶<br>恐惧 | 美德<br>信念<br>真理 | 自由<br>和平 | 邪恶 |
| 紫色 | 尊贵 | 尊贵<br>幻想 | 尊贵 | 不快 | 美德 | 自由<br>和平 | 财富 |
| 黑色 | 葬礼<br>死亡<br>哀悼 | 葬礼<br>死亡<br>罪恶 | 天国<br>中立<br>优质 | 罪恶 | | | 死亡<br>罪恶 |
| 白色 | 纯洁<br>贞洁<br>神圣 | 纯洁<br>和平<br>圣洁 | 哀悼 | 乐趣<br>宁静<br>和谐 | 中立 | 纯洁<br>神圣 | |

## 任务三　色彩的奇特魅力所在——色彩面积与色彩调子

### 任务说明

面积调和在色彩构成中占据非常重要的位置,它通过对比色之间面积增大或缩小来调节色彩对比的强弱,并得到一种色、量平衡与稳定的效果。如果对比色面积相当,比例相同,就难以调和;面积大小、比例各异则容易调和,面积比例相差越悬殊,成为一种相互烘托的有机整体时,其对比关系也就越趋调和。

色彩的魅力在于调子,调子也称色调。是指画面中大的色彩倾向和深浅类别,从明度上分有深调子、浅调子、灰调子等,也可称为冷调子、暖调子,中间色调子等;从色相上分有红调子、绿调子等;结合起来讲,又有以对比为主的调子,以协调为主的调子等。总之,组织色调是画面处理的关键,在色彩构成设计中,影响画面色彩感受的原因主要有以下几点:组成画面主要色块的深浅、冷暖不同的固有色及面积的大小等……在以对比色调为

主的画中要特别注意对比双方的面积对比及纯度、明度对比,也可在其间采用中性色加以点缀间隔于不同色相之间,也可寻求一些共同色素等;而以协调为主的画面又要注意色块的冷暖倾向与纯度的对比,借以加强画面的色彩感;以灰调为主的画面则要注意不同灰色的微差等。总之,设计画面的总体色调(大调子)是各部分色调合理配合的结果,而局部色调的价值在于微差。

本任务学生需要在之前的平面构成作品中选择 1～3 幅基于其造型与构成进行色彩处理练习,另外 1～3 幅从本任务所学习色彩面积与色彩调子出发进行画面的色彩调和处理,每生总提交作业画面数量不少于 5 幅。

### 任务分析

通过色彩构成知识的系统学习与练习,学生应掌握了基础的色彩知识与常识,在此就需要大家将本任务与之前的知识系统梳理来看。将色彩构成知识在脑海中的架构透过手头绘制表达出来。根据学生对知识掌握的程度,讲述基本的理论知识,使学生不断产生独自的思考,并在掌握具体技法的实践过程中,不断加强对色彩绘画艺术语言规律的认识能力,同时也会提高对色彩构成的把握和应用,更好地将所学知识运用在后期各种设计的学习与实践中。

### 知识链接

色彩可以组合在任何大小的色域中。但是,我们要研究在两种或两种以上的色彩之间应该有什么样的色量比例才算是平衡的,也就是不让一种色彩使用得更为突出。两种因素决定一种纯度色彩的力量,即它的明度和面积。

#### 一、色彩面积

色彩总是通过一定的面积、形状、位置和肌理表现出来,也就是说,一块颜色或一笔颜色,总是伴随着面积的大小、形的轮廓与方向、色的分布等因素被我们所认识。首先我们来了解一下面积与色的关系。

**1. 优势与抗衡**

色彩面积的大小对色彩对比的影响最大。如图 2-40 所示,四张图中对比的两色均为对比色,对比双方的面积之和不变,A、D 中,色面积较大的,会对另一色面积较小的起到烘托或者融合的作用,对比效果是弱的。B、C 中的两色面积相差不多,对比相对强烈。因此可以说:对比色彩的双方面积相当时,互相之间产生平衡,对比效果强,也称抗衡调和法。当面积大小悬殊时,则产生烘托、强调的效果,也称优势调和法。另外,同一色彩面积大的往往比面积小的感觉明亮,画出的点、线看起来也比面的明度低。

**2. 色面积与平衡**

配色中怎样的色量才显得更美,更平衡呢?以纯色的色面积为例。纯色色彩的力量均衡取决于两个因素:明度和面积。

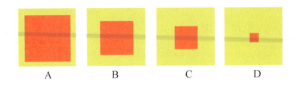

图 2-40　色彩面积分布

歌德根据颜色的光亮度定了纯色明度的数比：

黄：橙：红：紫：蓝：绿＝9：8：6：3：4：6

为了保持色量的均衡，上述色彩的面积比应与明度比成反比关系。如：黄色较紫色明度高3倍，为取得和谐色域，黄色只要有紫色面积的1/3即可。具体数量关系见表2-4。

表 2-4　色彩明度与面积的关系

| | 黄 | 橙 | 红 | 紫 | 蓝 | 绿 |
| --- | --- | --- | --- | --- | --- | --- |
| 明度 | 9 | 8 | 6 | 3 | 4 | 6 |
| 面积 | 3 | 4 | 6 | 9 | 8 | 6 |

从表2-4中可以得出互补色的和谐相对色域数比，如图2-41所示。

黄：紫＝3：9＝1：3＝1/4：3/4

橙：蓝＝4：8＝1：2＝1/3：2/3

红：绿＝6：6＝1：1＝1/2：1/2

图 2-41　和谐互补色

再来看原色与间色的其他和谐色域数比：

黄：橙＝3：4

黄：红＝3：6

黄：蓝＝3：8

## 模块二  色彩构成

黄∶绿＝3∶6
红∶橙＝6∶4
红∶蓝＝8∶6
红∶紫＝6∶9
蓝∶绿＝8∶6
蓝∶紫＝8∶9
橙∶绿∶紫＝4∶6∶9

以上这些均衡的面积比仅仅对纯色而言，若是改变了其中任何一色的彩度，那平衡的面积比就会随之改变。纯色和谐的比例关系只能作为选色的基点，因为大量的配色效果并不是只考虑纯色的应用。

### 3. 色面积的对比效果

任何配色效果如果离开了相互间的色面积比都将无法讨论。有时候对面积的考虑甚至比色彩的选用还显得重要。通常大面积的色彩设计多选用明度高、彩度低、对比弱的色彩，给人带来明快、持久和谐的舒适感，如建筑、室内天花板等。中等面积的色彩多用中等程度的对比，如服装配色中，邻近色组及明度中调对比就用得较多，既能引起视觉兴趣，又没有过分的刺激。小面积色彩常采用鲜色和明色以及强对比，如小商品，小标志等，目的是让人充分注意。

面积对比的效果还要考虑观察者的距离。近距离多半用优势调和法，如展览布置、室内设计等。远距离多用抗衡调和法，如广告等。

当采用了和谐比例配色的时候，面积对比就被中和，表现效果为稳定的、无变化的，假如打破这种平衡，就将出现一种富于变化的、有生气的特殊色彩气氛。

图 2-42 为和谐面积的原色和间色色轮，其组成为每对互补色的面积约占色轮总面积的 1/3。

图 2-42  和谐面积的原色和间色色轮

67

和谐的色面积产生静止的、均衡的效果。当采用和谐比例之后,面积对比中出现的过分刺激才会被中和,上面讲的面积调和色相环,是针对纯色间的面积对比而言,如果纯度被改变了,那么平衡的色面积也会发生相应的改变,如图2-43所示。

图 2-43　纯度改变色面积

## 二、色彩调子

色调指的是一幅画中画面色彩的总体倾向,是大的色彩效果。在大自然中,我们经常见到这样一种现象:不同颜色的物体或被笼罩在一片金色的阳光之中;或被笼罩在一片轻纱薄雾似的、淡蓝色的月色之中;或被秋天迷人的金黄色所笼罩;或被统一在冬季银白色的世界之中。这种在不同颜色的物体上,笼罩着某一种色彩,使不同颜色的物体都带有同一色彩倾向的色彩现象就是色调。

### 1. 明度调子

明度对比对视觉的影响最大,在色彩构成中明度对比占有重要位置,它是色彩的骨格,是色彩对比的基础。在画面中,色彩的层次、体态、空间关系主要是通过色彩的明度来实现。在进行基础训练时画的素描就是利用物体的明度层次来表现画面的深度、体积、空间关系,在绘画上,当我们把复杂的色彩关系还原成素描,把丰实的色彩关系拍成黑白照片时,就会发现复杂的色彩关系,变成了不同层次的明度关系。因此在色彩画面当中,如果只有色相对比而无明度对比,那么图形的轮廓将会难以辨别;如果只有纯度的区别而无明度的对比,那么图形的光影与体积更难辨别,只有正确地表现明度关系,所表现的画面才会充满体积感和空间层次感。因此说,色彩的明度对比在色彩构成中起主导作用。

为了便于理解,下面将明度调子和常用的10种明度对比基调,以明度对比的强弱之间的关系列出,以帮助学习和理解,如表2-5所示。

表 2-5 明度调子对比

| | | 高　调 | 中　调 | 低　调 |
|---|---|---|---|---|
| 明度强对比 | 长调 | 高长调8∶1∶9 | 中长调4∶5∶9(4∶5∶1) | 低长调2∶9∶1 |
| 明度中对比 | 中调 | 高中调8∶5∶9 | 中中调4∶5∶8(4∶5∶2) | 低中调2∶5∶1 |
| 明度弱对比 | 短调 | 高短调8∶7∶9 | 中短调4∶5∶6 | 低短调2∶3∶1 |
| 最长调10∶1 | | | | |

**2. 纯度调子**

纯度对比是指因纯度差别而形成的对比，是指较饱和的纯色与含有黑、白、灰的浊色的对比。纯度对比可以是纯色与含灰的色彩的对比，也可以是各种不同色彩倾向的灰色间的对比，还可以是纯色之间的对比。与明度对比方法相似，我们把一个纯色和一个同明度的无彩色灰色按等差比例混合，建立一个9个等级的纯度色标，并根据纯度色标，可以划分为3个纯度基调，1为最低，9为最纯，以表为列。通常把1～3划为低纯度区，4～6划为中纯度区，7～9划为高纯度区。

纯度对比特征如下。

（1）纯度弱对比：是指纯度差间隔3级以内的对比。此对比虽然容易调和，但缺少变化，非常暧昧，具有色感弱、朴素、统一、含蓄的特点，易出现模糊、灰、脏的感觉，构成时注意借助色相和明度的变化。

（2）纯度中对比：是指纯度差间隔4级或5级的对比，纯度中对比具有温和、稳重、沉静、文雅等特点，但由于视觉力度不太高，容易缺乏生气，在构成时可通过明度变化，并在大面积的中纯度色调中，适当配以一两个具有纯度差的色，使画面效果生动些。

（3）纯度强对比：是指纯度差间隔5级以上的对比，是低纯度色与高纯度色的配合，其中以纯色与无彩色黑、白、灰的对比最为强烈。纯度强对比具有色感强、明确、刺激、生动、华丽的特点，有较强的表现力度。色彩的模糊与生动是纯度对比所引起的，在大面积的纯色与小面积的灰色对比中，灰色会倾向于该纯色的补色，纯度对比越强纯色的色感就越鲜明，灰色就越显柔和，画面效果就有明快，富有变化而统一之感。纯度强对比由于具有色彩明快、容易协调的特点，在设计中是常用的配色方法之一。

## 任务实施

（1）每位学生选择平面构成作业中比较容易进行色彩创作的作业1～3幅，进行色彩构成创作。

（2）分别根据色彩面积及色彩调子进行总结规划，上色过程要体现本小节所学知识点。

（3）选择1～3幅比较有代表性的图片进行色彩面积与调子归纳，创作色彩构成作品，可以考虑以不同的材质与肌理表达。

（4）最后完成不少于5幅色彩构成创作作品，全班分小组推优点评学习。

## 技巧提示

在练习过程中,要了解不同的色彩面积以及不同明度、纯度的色调的特点,结合不同的肌理与材质表达完整的色彩构成知识架构,并通过色彩构成的联系建立良好的色彩审美与把控能力,提升后期的设计综合能力。

## 任务评价

根据表2-6给出的评价标准对任务三的完成情况进行评价。

表2-6 任务三评价标准

| 等级\要求 | 构图 | 选题 | 色彩 | 细致程度 | 得分区段 |
|---|---|---|---|---|---|
| ★★★★★ | 严谨、舒适、合理 | 新颖、视角独特、富有创意 | 体现主题、搭配和谐 | 绘制精致、细节充足 | 90～100分 |
| ★★★★ | 合理、舒适 | 较新颖、创意较好 | 色彩和谐 | 绘制较为精致、有细节 | 80～89分 |
| ★★★ | 构图舒适 | 有一定创意 | 色彩较舒适 | 绘制尚可 | 70～79分 |
| ★★ | 构图尚可 | 选题尚可 | 色彩一般 | 绘制不细致 | 69～69分 |
| ★ | 构图较差 | 选题不合理 | 色彩不和谐 | 绘制粗糙 | 0～59分 |

## 知识拓展

### 1. 主色的面积

知道谁是主色,才能知道怎样使用主色。块头大、占地广、受瞩目的一般是主色彩在一个画面中,占主要面积的色彩当之无愧成为主角,只是根据明度、纯度、饱和度的差异,大家的阅读心理也有差异。看以下实例。

(1) 饱和度高的红色与明度高的蓝色组合,当色彩面积相同时,饱和度高的颜色力量大一些,如图2-44所示。

图 2-44 饱和度影响色面积

(2) 当蓝色面积大时,蓝色为主色,明度高的颜色成为主色时,不稳定,也就是说,蓝色的主色地位很容易被饱和度高的颜色夺走,如图2-45所示。

模块二 色彩构成

图 2-45 明度影响色地位

（3）当红色面积大时，红色为主色，纯度高的颜色成为主色，画面十分稳定，蓝色为辅助色，如图 2-46 所示。

图 2-46 色面积影响色彩地位

（4）基调相同的两种颜色组合，面积就可以起决定性作用了，如图 2-47 所示。

图 2-47 基调相同的色彩看面积

（5）谁面积大，谁就是主角，如图 2-48 所示。

图 2-48 面积决定色彩地位

（6）根据不同的设计需求，进行更合理的设计与分配，如图 2-49 所示。

从上面的对比可看出，明度高的颜色（如上图的淡蓝色）不如纯度高的颜色（红色）更加吸引人们的注意；当它成为主色时，不稳定，一旦有更加吸引注意的颜色出现，其主色

71

图 2-49 合理搭配色彩

的地位很容易被夺走;饱和度(纯度)高的颜色作为主色会比较稳定,所以通常把饱和度高的颜色定为主色,这是一个关于主色使用很有帮助的诀窍。

**2. 明度与纯度调子的应用**

在实际运用当中,以上明度对比调式往往很少单独使用,一般均与色相结合。在蒙塞尔色立体中,可清楚地看到:无彩色的中心轴顺着纯度系列逐渐向外扩散,色彩会越来越纯,也就是说按照以上明度调式,任何一种色相都可以混合出各种明度色阶,若不同色相的明度对比调式相互组合,就会产生无数的色彩表情。这些丰实的色彩关系又是以原有的简单明度调式为基础,因此说,在色彩三要素中,明度作为各种色彩对比关系的内骨格,在色彩构成中起关键性作用。

(1) 鲜强调,感觉鲜艳、生动、活泼、华丽、强烈。

(2) 鲜中调,感觉较刺激、较生动。

(3) 鲜弱调,由于色彩纯度都高,组合对比效果将更为明显、强烈。

(4) 中强调,感觉适当、大众化。

(5) 中中调,感觉温和、静态、舒适。

(6) 中弱调,感觉平板、含混、单调。

(7) 灰强调,感觉大方、高雅而又活泼。

(8) 灰中调,感觉沉静、大方。

(9) 灰弱调,感觉雅致、细腻、耐看、含蓄、朦胧、较弱。

另外,还有一种最弱的无彩色对比,如白:黑、深灰:浅灰等,由于对比各色纯度均为零,故感觉非常大方、庄重、高雅、朴素。

降低色彩的纯度有以下四种方法。

(1) 加白:纯色混合白色,可以降低纯度,提高明度,同时也会因白色的混合使其色相的色性偏冷。如:曙红加过量白色会变为带蓝味的浅红色,中黄加白变为带冷的浅黄。

(2) 加黑:纯色混合黑色,在降低明度的同时又降低了色彩的纯度,所有色相都会因加黑而失去原有的光彩,变得沉着、幽暗,大多数色彩因加黑色使得色性转暖。

(3) 加灰:纯色混入灰色后,纯度降低,纯色的特征立即消失,色彩变得浑厚、含蓄,虽然不能够活泼、开朗,但具有柔和、软弱和古香古色的典雅,若纯色与相同明度的灰色混合,可以得到丰富的明度相同、纯度不同的含灰色。

（4）加互补色：纯色混合相应的补色，使纯色变为浊色，因为一定比例的互补色相混合产生灰色，相当于纯色混合无彩色的灰，如黄色加紫色可得到不同程度的黄灰色，红色混合绿色可得到不同程度的红灰色。如果互补色相混合后用白色提高明度，便可得到各种微妙的灰色，这种灰色都带有暧昧的色彩倾向。利用纯色的变化可以衍生出无数个不同程度的灰色，可构成极其丰富的色调，这在应用色彩中起到很重要的作用，由于这些灰色带有色彩倾向，其有柔和而悦目的视觉效果和含蓄、耐人寻味的心理效应，因此在设计中经常被应用。

# 模块三

# 立 体 构 成

## 项目描述

在人们生活的环境中,从日常用品到所居住环境,乃至人类自身和整个宇宙,均为三维形态。与二维空间相比,三维空间与人们的生活更加息息相关。虽然人们生活在三维形态中,却更习惯从平面的角度去思考,在平面上表现造型,无形中具有平面的造型观念和意识。所以从平面到立体、从二维到三维必须要有立体的空间意识和观念,掌握三维造型的基本原理和知识。

作为艺术设计基础之一的立体构成,就是培养人的空间想象能力和意识,研究和探讨在三维空间中如何用立体造型要素和语言,按照形式美的原理创造富有个性和审美价值的立体空间形态。通过对立体形态进行科学、系统的分析和研究,掌握立体造型的基础知识和表现手法,从而创造新的艺术形态。

## 项目实施

本模块将分别从材料与质感、不同的材质感受、相同的材质呈现、材质与形体、体积的发现与创造、空间的发现与创造六个教学任务出发,通过对生活中各种材料与肌理的收集、感受、分析,让学生体会不同材料的质感,在此基础上进行简单的空间构成练习;之后通过不同材质的素材收集,进行有材质对比的构成创造,并分析体会不同材质的对比产生的情绪传达;将相同材质的不同形态进行分解组合,体会空间中相同材质产生的秩序感、节奏感,以及对称均衡,对比统一等形式美法则;通过材质与形体的整体感受,尝试将不同形体用不同的材质表达,进一步感受材质与形体所传达的信息;体积的发现与创造是通过某些单位组合形成的体量进行再创造,来寻找和感受体积体量所带来的美感与形式感;最后综合所有材质、形体、体积等相关知识点系统地把握立体构成的空间特性,进行完整的空间设计表达。

# 任务一　亲近与距离——不同材料与质感的体验

## 任务说明

生活中人们可以接触到各种各样的不同材质,如棉花、钢铁、玻璃、塑料、皮革等,这些材质给人们带来的感受也不尽相同,有些材料可以拉近与人的距离,让人感到质朴亲切,有些则让人感到冰冷难以接近,本任务就通过收集不同的材料来进行不同材质的分析与感受,安排学生收集不同的纸张以及生活中比较常见的材质,进行分类整理,并根据它们的特点进行相应的组合创造。先通过对纸张的浅浮雕处理来感受三维与二维空间的区别,体会空间中的立体感受。另外通过其他特殊材质的收集,对比总结各自的特点,并根据特点进行相应的简单立体构成组合处理。

作业建议:使用纸张进行浮雕或者折叠雕塑,完成2~3件,其他特殊材质组合构成作品2~3件。

## 任务分析

通过平面构成与色彩构成的学习,学生既掌握了相关美学知识又接触了少量材质与肌理的元素,因此在本小节的学习过程中不存在太大的认知与感受障碍。本节重点在于让学生如何拓展收集具有宽广性与综合性的不同材质,避免同班同学收集来的材质过于类同。同时在相关知识讲授时要避免将结果直接传达给学生,应该让学生自己感受并将体会描述传达出来,授之以渔而非授之以鱼。

## 知识链接

### 一、材料

#### (一) 材料的分类

**1. 按属性划分**

材料按照属性不同,可以分为人工材料和自然材料。

**2. 按材料性质划分**

材料按照性质不同可以分为金属材料和非金属材料。

**3. 按形状划分**

材料按照形状不同可以分为线状材料、面状材料、块状材料。

(1) 线状材料:铁丝、毛线、尼龙线、纸带等。

(2) 面状材料:纸片、木片、金属片、塑料片等。

(3) 块状材料:石膏、石块、木块、金属块等。

### （二）材料的特性及工艺

#### 1. 木材

木材的特性是温和、亲近、自然、舒适。

木材是天然造型材料，有美丽的自然纹理，有较好的弹性和韧性，易于加工和表面涂饰，是其他材料无法取代的。

木材常用的造型方法有以下几种。

（1）锯截——切割时注意木材纹理的丝路，表现纹理的自然之美，锯截可加工成曲面、弧面、块状等。

（2）刨削——主要目的是改变木材的表现肌理，使表面变得平整光滑，纹理清晰可见。

（3）雕刻——对木材进行减法处理，利用木材的深加工，表达细部，一般步骤为先大形，后细部，再进行整理、磨砂、着色、抛光等。雕刻有浮雕和透雕两种。

（4）组合——传统的组合工艺为榫卯结合，利用凹凸原理连接构件，配合钉合和黏合等方法组合在一起。

（5）漆饰——清漆和混漆两种。

#### 2. 石材

天然石材有花岗岩和大理石两大类。花岗岩质地坚硬、耐磨、刚性强、耐压；大理石有美丽的颜色和纹理，细密坚实，但不抗风化，很少用于室外。

石材常用的加工方法为锯切、研磨、抛光等。

#### 3. 纸材

纸不像木材、金属、石材等难以加工，而是具有便捷的可塑性。它的优势在于表面光滑，具有一定的韧性，但用纸做立体构成易破损、形体易变化、表面易脏。

纸的常用造型方法有以下几种。

刮：用硬物把纸的表面刮出痕迹或肌理。

撕：用手撕出裂痕轮廓或揭层。

磨：用粗糙物体把纸表面磨毛。

曲：用外力使纸产生弯曲变形（弯曲、卷曲、绕曲）。

折：用外力把纸折出起伏或转折，用笔先画出痕迹后，再折出规整光滑的直线或曲线的变形（直线折、折线折、曲线折）。

搓：用手把纸揉搓变形。

压：用外力使纸在模具上变形。

烧：用火把纸烧黄、烧变形，表面肌理发生改变。

黏结：用黏合剂把各种形状的材料黏结在一起。

插接：利用缝隙将形与形连接。

挂接：将纸剪口、折钩，然后挂接在一起。

剪切：运用剪刀或刀具将纸剪开或切开进行重新组合。

**4. 布**

布通常的造型方法有面材造型和线材造型两种。

(1) 面材

面材造型是通过缝接、粘贴和剪切几种方式来实现的。

(2) 线材

① 编——通常用手进行编织。

② 织——机械性的造型加工。

③ 搓合——线与线之间以捻和搓进行加工。

**5. 金属**

金属材料坚固耐久,质感丰富,有较好的表现力。在立体构成中经常使用的有钢、铁、铝、铜,经加工后可形成板、棒、线、管、网等形态。

金属材料的成形方法有铸造、锻造、滚压、拉丝、切削、塑性加工。金属材料的表面处理方法有腐蚀、压印、喷漆、烤漆、涂刷、贴膜等。

金属材料的常见造型方式有以下几种。

(1) 弯曲和曲折。

(2) 绕圈和盘圈。

(3) 扭和拧。

(4) 编和扎。

**6. 塑料**

塑料是人造或天然高分子有机化合物,如以合成树脂、天然树脂、橡胶、沥青等为主的有机合成材料,在常温、常压下,塑料质量轻,成形工艺简单,物理性能良好,缺点是耐热性比较低。

立体构成都是通过材料加工来实现的,对于材料,立体构成也有着自身的要求。

(1) 着眼于形态创造而非工艺实习,故应选择不太复杂的工具设备,以及很容易加工的材料。

(2) 采取打破常规的方法对待材料。

材料按形状划分为三类:线材、面材、块材。即使构成同一形态,由于形状的不同,也会形成不同的效果,如表 3-1 所示。

表 3-1　不同材料形状带来的不同心理感受

| 材料的形状 | 心理的特性 | 比喻 |
| --- | --- | --- |
| 块材 | 一体的、球心的量感、结实感 | 肌肉 |
| 线材 | 轻快、紧张、具有运动感和伸张感 | 骨骼 |
| 面材 | 正面是扩展的,有充实感<br>侧面是轻快的,有运动感 | 皮肤 |

构成基础

## 二、质感

材料的质感包括两个不同层次的概念：一是由物面的几何细部特征造成的形式要素——肌理；二是由物面的理化类别特征造成的内容要素——质地。材料的质感同时具有两个基本概念：①生理的属性——触觉质感、视觉质感；②物理的属性——自然质感、人造质感。

触觉质感是人们通过手和皮肤触及材料而感知的材料表面特性，是人们感知和体验材料的主要感受。

### 1. 触觉质感的生理构成

触觉是一种复合的感觉——运动感觉＋皮肤感觉，是一种特殊的反应形式。运动感觉是指对身体运动和位置状态的感觉；皮肤感觉是指辨别物体机械特性、温度特性或化学特性的感觉，一般分为温觉、压觉、痛觉等。

### 2. 触觉质感的心理构成

从物体表面对皮肤的刺激性来分析，根据材料表面特性对触觉的刺激性，触觉质感分为快适触感和厌憎触感。人们对蚕丝质的绸缎、精加工的金属表面、高级的皮革、光滑的塑料和精美陶瓷釉面等更易于接受，也更愿意接触，从而产生细腻、柔软、光洁、湿润、凉爽等感受，使人感到舒适如意、兴奋愉快，有良好的官能快感；人们对粗糙的砖墙、未干的油漆、锈蚀的金属器件、泥泞的路面等会产生粗、黏、涩、乱、脏等不快心理，造成反感甚至厌恶，从而影响人的审美心理。

### 3. 触觉质感的物理构成

材料的触觉质感与材料表面组织构造的表现方式密切相关。

材料表面微元的构成形式是使人皮肤产生不同触觉质感的主因。同时，材料表面的硬度、密度、温度、黏度、湿度等物理属性也是触觉不同反应的变量。

表面微元的几何构成形式千变万化，有镜面的、毛面的。非镜面的微元又有条状、点状、球状、孔状、曲线、直线、经纬线等不同构成，产生相应的不同触觉质感。

### 4. 视觉质感

材料的视觉质感是靠眼睛的视觉来感知的材料表面特征，是材料被视觉感受后经大脑综合处理产生的一种对材料表面特征的感觉和印象。

（1）视觉的生理构成

在人的感觉系统中，视觉是捕捉外界信息能力最强的器官，人们通过视觉器官对外界进行了解。当视觉器官受到刺激后会产生一系列的生理和心理的反应，产生不同的情感意识。

（2）视觉质感的物理构成

材料对视觉器官的刺激因其表面特性的不同而决定了视觉感受的差异。材料表面的光泽、色彩、肌理、透明度等都会产生不同的视觉质感，从而形成材料的精细感、粗犷感、均匀感、工整感、光洁感、透明感、素雅感、华丽感和自然感。

模块三 立体构成

(3) 视觉质感的距离效应

材料的视觉质感与观察距离有着密切的关系。远、近的视觉效果差别很大。

**5. 自然质感**

材料的自然质感是材料本身固有的质感,是材料的成分、物理化学特性和表面肌理等物面组织所显示的特征。

**6. 人造质感**

材料的人造质感是人有目的地对材料表面进行技术性和艺术性加工处理,使其具有材料自身非固有的表面特征。

## 任务实施

(1) 每位学生收集不少于 12 种材质,需包括 8 种不同的纸质,其他材质需包括线材、面材等多种形态。

(2) 将不同纸张分别裁剪出 10cm×10cm 尺寸各两份,进行切割、折线等半立体化处理,粘贴在 A4 黑色卡纸上提交。

(3) 将不同的线材、面材分别进行组合构成,对比其肌理与质感的特点。

(4) 最后选择 3~5 种材质进行立体构成创作,尺寸不小于 30cm×30cm×30cm,完成后全班进行讲评分析。

## 技巧提示

在练习的过程中,要了解不同纸张的特性,有些柔韧,有些比较易断,需要根据其不同的特性来进行相应处理。同学们在运用柔软线材的同时会发现需要框架支撑,这也为后期立体构成的学习做了一定的实践铺垫,所以需要捕捉和分析练习过程中一些细小的感受和收获。

## 任务评价

根据表 3-2 给出的评分标准对任务一完成情况进行评价。

表 3-2 任务一评分标准

| 等级要求 | 构图 | 选题 | 材质 | 细致程度 | 得分区段 |
|---|---|---|---|---|---|
| ★★★★★ | 严谨、舒适、合理 | 新颖、视角独特、富有创意 | 体现主题、搭配和谐 | 制作精致、细节充足 | 90~100 分 |
| ★★★★ | 合理、舒适 | 较新颖、创意较好 | 材质和谐 | 制作较为精致、有细节 | 80~89 分 |
| ★★★ | 结构舒适 | 有一定创意 | 较舒适 | 制作尚可 | 70~79 分 |
| ★★ | 结构尚可 | 选题尚可 | 一般 | 制作不细致 | 60~69 分 |
| ★ | 结构较差 | 选题不合理 | 不和谐 | 制作粗糙 | 0~59 分 |

## 知识拓展

纸张小知识。

### 1. 植物羊皮纸

植物羊皮纸（硫酸纸）是把植物纤维抄制的厚纸用硫酸处理后，使其改变原有性质的一种变性加工纸，呈半透明状，纸页的气孔少，纸质坚韧、紧密，而且可以对其进行上蜡、涂布、压花或起皱等加工工艺。植物羊皮纸在外观上很容易和描图纸（复印纸）混淆。

### 2. 合成纸

合成纸（聚合物纸和塑料纸）是以合成树脂（如 PP、PE、PS 等）为主要原料，经过一定工艺把树脂熔融，通过挤压、延伸制成薄膜，然后进行纸化处理，赋予其天然植物纤维的白度、不透明度及印刷适性而得到的材料。一般合成纸分为两大类：一类是纤维合成纸；另一类是薄膜系合成纸。

### 3. 压纹纸

国产压纹纸大部分是由胶版纸和白板纸压制成的。表面比较粗糙，有质感，表现力强，品种繁多。许多美术设计者都比较喜欢使用压纹纸，用此制作图书或画册的封面、扉页等来表达不同的个性。

### 4. 花纹纸

设计师及印刷商不断寻求别出心裁的设计风格，使作品脱颖而出。许多时候花纹纸就能使它们锦上添花。这类优质的纸品手感柔软，外观华美，成品更富高贵气质，令人赏心悦目。花纹纸品种较多，各具特色，较普通纸档次高。

### 5. 刚古纸

刚古品牌的特种纸，创于公元 1888 年，最初采用 CONQUEROR 伦敦城堡水印，直至 20 世纪 90 年代初才改为骑士加英文水印。这个饶有特色的水印举世闻名，至今已成为高品质商业、书写、印刷用纸的标志和代号，行销全球 80 多个国家和地区，深受各地酒店、银行、企业甚至政府机构的喜爱。刚古纸分为贵族、滑面、纹路、概念、数码等几大类。

### 6. 珠光花纹纸

纸张的色调可根据观看角度的变化而产生不同的色彩感觉。它的光泽是由光线弥散折射到纸张表面而形成的，具有"闪银"效果，因此印刷具有金属特质的图案将会非常出色。珠光花纹纸适合制作各类高档精美富有现代气息的时尚印刷品。高档图书的封面或精装书的书壳。

### 7. 金属花纹纸

金属"星采"花纹纸是一种突破传统、具有全新概念的艺术纸。它不仅保持了高级纸张所固有的经典与美感，还独具创意地拥有正反双面的金属色调，华贵而不俗气，稳重而不张扬，使其显现出迥异于一般艺术纸的强烈气质。

## 自我检测

（1）每 6 人分为一个作业测评分析小组，选出最能代表本小组水平的纸质浮雕、线材、面材立体构成作品各一件。

（2）将班级内各小组的作业收集起来进行公开分析与评比。

（3）在完成任务过程中，每个学生需要将自己的作品与优秀作品进行分析与反思，提交不少于 200 字的自我作品分析。

优秀作品欣赏与分析：请对图 3-1～图 3-4 的优秀立体构成作品进行欣赏与讨论分析。

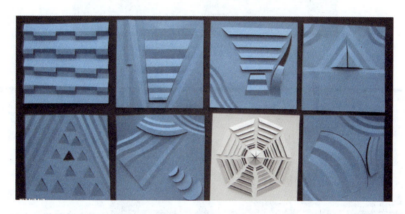

图 3-1　优秀立体构成作品 1

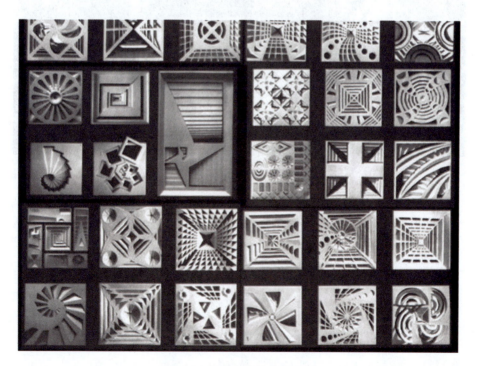

图 3-2　优秀立体构成作品 2

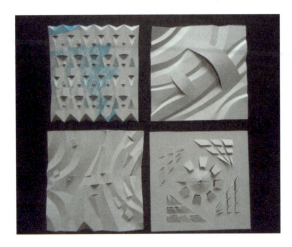

图 3-3 优秀立体构成作品 3

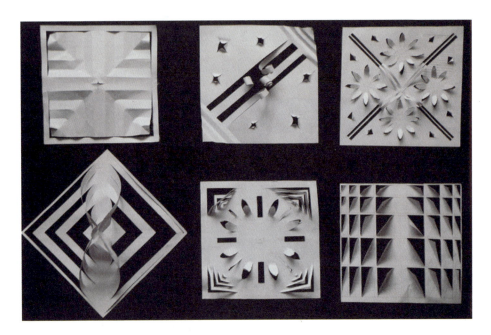

图 3-4 优秀立体构成作品 4

## 任务二 刚与柔及冷与暖——不同材料与质感的组合

### 任务说明

上一任务中通过对材质的收集与分类分析,使学生们感受了各种材质及肌理的特性与质感。不同材料的材质决定了材料的独特性和相互间的差异性。在材料的运用中,人们往往利用材质的独特性和差异性来创造富有个性的空间。本任务将通过不同材质的组

合对比与相同材质不同形式的组合来学习立体构成中的对比之美。不同材质组合对比中,首先需要将收集到的不同材质根据其特性找到两种或两种以上材质的结合点,并且这个结合点足以表达自己的创作思想及主题,之后进行空间的创作;相同材质对比中,首先找到该材质的特性,包括外形、颜色、质感、肌理等,根据相同材质的不同颜色或形状来实现空间构成。要求每位同学收集的材质异于任务一中自己收集的种类,并在收集过程中考虑所收集材料进行组合创作的可能性。

建议作业数量:每位学生收集不少于10种材质进行组合创作,提交两件立体构成设计作品,不同材质的对比组合一件,相同材质不同色彩不同外形的构成一件。尺寸均不小于30cm×30cm×30cm。

## 任务分析

通过前面对立体构成的学习与练习,学生掌握了相关美学知识,也接触了少量材质与肌理的元素,因此在本任务的学习过程中不存在太大的认知与感受障碍。本任务重点在于将不同材质对比带来的感受与相同材质中不同属性的对比所带来的感受进行巩固与运用。

## 知识链接

### 一、不同材质的对比组合

不同材料的材质决定了材料的独特性和相互间的差异性。在运用的过程中,人们往往利用材质的独特性和差异性来创造富有个性的空间。要营造具有特色的、艺术性强、个性化的空间,往往需要若干种不同材料组合起来进行创作,把材料本身具有的质地美和肌理美充分地展现出来。材料质感的具体体现是空间中各界面上相同或不同的材料组合,所以,在立体构成的创作中,既要组合好各种材料的肌理质地,又要协调好各种材料质感的对比关系。

不同材质的对比往往有以下两种情况。

**1. 相似质感材料的组合**

如同属木质质感的桃木、梨木、柏木,因生长的地域、年轮周期的不同而形成纹理的差异。这些相似肌理的材料组合,在环境效果上起到中介和过渡作用。

**2. 对比质感的组合**

几种质感差异较大的材料组合会得到不同的效果,例如将木材与自然材料组合,很容易达到协调,即使同一色调,也不显得单调,典型的例子如家居中以木材和乱石墙装饰墙面,会产生粗犷的自然效果;而将木材与人工材料组合应用,则会在强烈的对比中充满现代气息,如木地板与素混凝土墙面,或与金属、玻璃隔断的组合,就属此类。体现材料的材质美,除了用材料对比组合的手法来实现外,还可以运用平面与立体、大与小、粗与细、横与直、藏与露等设计技巧,产生相互烘托的效果。

凡具有质地、质感、光泽这三项特性中任意一项的材料都是强质材料。强质材料除了

将自身的色彩、纹样等奉献于所需的空间效果外，还可以与其他材质内容进一步丰富装饰效果。例如，以天然木材进行装修时，在获取木材的纹理、色泽效果的同时，亦获取了木材所提供的触感和木本质的视感，从而使装饰效果更加丰富。

在进行立体构成时，纯粹使用强质材料，材料间的组合是和谐的，因为这是一种具有"强质"共性的组合，如木材、石材、玻璃等强质材料虽然具有各不相同的质感，但组合时很容易达到和谐的效果。

将材料作强质组合时有一个重要的特征：在同一空间中只使用唯一色彩，一般不会产生单调感，如用不同加工程度的木材组合（高贵的精加工木质饰面与粗朴自然的粗加工原木进行组合），尽管色调相同，但两者搭配仍相得益彰，这是因为所用的种种材料自身的装饰性是富于变化的，可以从不同的侧面对装饰效果予以强调。

材料的不同质感对空间环境会产生不同的影响。材质的扩大缩小感，冷暖感，进退感的差异，可以给空间带来宽松、空旷、温馨、亲切、舒适或祥和的感受，如果运用在不同功能的环境设计中，装饰材料质感的组合设计应与空间环境的功能性设计、职能性设计、目的性设计等多重设计结合起来考虑。

设计中通过大量的自然材料的对比组合，充分展现不同材质的质地美和肌理美，精巧中见粗犷，质朴中显气度。目前，一些不常见的材质诸如水泥砖、钢丝网等也被运用到家居环境中，设计师常常利用色块的对比、花卉的衬托来化解水泥的冰冷，用钢丝网代替平凡的白墙，从而形成独特的装饰效果。

### 二、相同材质、不同形色的组合

现代设计越来越强调设计的简洁化，在满足使用功能的前提下，运用单纯和抽象的几何学形态要素——点、线、面以及单纯的线面和面的交错排列处理来创造简约的造型。这种新简约主张源自20世纪初出现的"现代主义"。西方建筑大师密斯·凡得罗主张"灵活运用，四望无阻"，提出"少即是多"的口号就是对简洁的说明。"简洁"的设计思想有着深刻的美学根源，随着生活节奏的加快，人们对周围的事物产生了越简洁越轻松的感觉。化繁为简、形随机能的美学理念在现代室内设计中再次成为流行趋势。简洁需从色彩、造型、材质各方面着手，反对多余装饰的同时，崇尚合理的构成工艺，尊重材料的性能，讲究材料自身的质感和色彩的搭配效果显得尤为重要。

同一材质感组合的简洁创作中，比如采用同一木材饰面板装饰墙面或家具，可以采用对缝、拼角、压线手法，通过肌理的横直纹理设置、纹理的走向、肌理的微差、凹凸变化来实现组合构成关系。

在空间设计中，从界面到家具，从隔断到陈设，应当是各种材质简约与丰富、质感与品味、实用与个性的相互照应、有机组合，在越来越强调个性化设计的今天，装饰材料的质感表现将成为室内设计中空间材质运用的新焦点。

相同材质的立体构成更多地体现了单纯美，单纯的含义是指构造材料少，造型结构简洁明朗，并非简单和单调的意思。因为简单和单调的形体缺乏造型语言和内涵，而单纯美

模块三 立体构成

的形态能创造丰富的信息内容和变幻莫测的立体造型,这就是追求单纯美的价值。

单纯美的原理一是将复杂的结构简洁化、秩序化,这是因为人的视觉心理比较容易识读秩序化的形态;二是将主要的结构特征突出化、强调化,这样可以引人注目,增强视觉感,这也是立体构成的基本原则。

### 任务实施

(1)每位学生收集不少于 8 种材质,对材质进行对比,找到合适的组合。

(2)将所寻找的不同组合进行空间创造。

(3)将不同的线材、面材分别进行组合构成,对比其肌理与质感的特点。

(4)最后选择 3~5 种材质进行立体构成创作,尺寸不小于 30cm× 30cm ×30cm。完成后全班进行讲评分析。

### 技巧提示

在练习的过程中,要了解不同材质的特性并寻找合适的固定组合方式,比如用线固定还是用胶黏合。

### 任务评价

根据表 3-3 给出的评价标准对任务二完成情况进行评价。

表 3-3 任务二评价标准

| 等级\要求 | 构 图 | 选 题 | 材 质 | 细致程度 | 得分区段 |
| --- | --- | --- | --- | --- | --- |
| ★★★★★ | 严谨、舒适、合理 | 新颖、视角独特、富有创意 | 体现主题、搭配和谐 | 制作精致、细节充足 | 90~100 分 |
| ★★★★ | 合理、舒适 | 较新颖、创意较好 | 材质和谐 | 制作较为精致、有细节 | 80~89 分 |
| ★★★ | 结构舒适 | 有一定创意 | 较舒适 | 制作尚可 | 70~79 分 |
| ★★ | 结构尚可 | 选题尚可 | 一般 | 制作不细致 | 60~69 分 |
| ★ | 结构较差 | 选题不合理 | 不和谐 | 制作粗糙 | 0~59 分 |

### 知识拓展

光滑的材质给人以流畅之感,粗糙的材质让人有沧桑之情,半透明材质示人以晶莹之貌,不同材质以它自身的物理属性和心理属性向人们展示着其迥异的个性。材质自身物理属性是指材质的质地、色彩、肌理等;材质心理属性则是材质通过人的视觉、触觉等给人的心理感受。材质的美感正是物质材料的美通过人的感官对人心理发生作用的结果。

材质之美与产品设计材质是多种设计的重要组成部分,通过材质的质地和肌理的美感特征,产品如同被注入了生命、拥有了灵气。不同的材质或是给人亲切的感受,或是引

起人无限的遐想，或是引人共鸣，它装扮着产品，提升了产品的价值，成为优秀产品设计不可或缺的部分。

材质之美及其在设计中应用的是木材与竹材的自然物语，即木材与竹材的质地自然纯朴、纹理别致、轻松舒适。

浅色木板，比如枫木以暖黄色典雅风格用在内隔间、天花板或板屏上，显得清新自然。深色木板可用于柱子或墙面封板，有稳重、深沉之美。除直接使用原木外，木材都加工成胶合板、刨花板、纤维板等加以使用，这样在拥有更优良性能的情况下，保持了木材原本给人自然温馨的感觉。

中国是竹子种类蓄量最多的国家，竹材质地柔韧，色泽明快，拥有天然纹理且手感舒适。竹制家具，若与藤条、木材制品相搭配可让人陶醉在大自然的气息之中。自然之竹，绿叶幽然，节节攀高，其意境古雅，在中国文化中象征虚心、清高、优雅的品格。

金属的光辉夺目，金属质地坚硬，其特有的光泽常常示人以高贵感、冷漠感和科技感。钢材中的不锈钢通过表面的铬成分能长时间保持金属光泽，其外表像镜面一样精美，既给人精致感、现代感，又有冷漠感。

铝合金坚硬美观，轻巧耐用，靓丽时尚。获得 2008 年 IDEA 通信类金奖的触摸屏采用光学玻璃材质更加耐磨耐划，其背面是磨砂材质的铝材料，成为体现现代感、时尚美的设计产品。

铜合金中铜锌合金是黄铜，可替代金子用做金箔、镶金，在家具、建筑中应用较多。铜锡合金组成的青铜凝重古朴，庄重，褐中带绿。

玻璃剔透清纯，性脆质硬，其质感一般被认为是光滑、细腻、透明的，实际上玻璃也可以是粗糙、不透明或半透明的，但是现代人普遍喜欢前者的效果，这基于对玻璃透明属性的认识和喜好。玻璃透明的属性给物体造型提供了很多可能性，包括容器造型、雕塑造型、灯具造型还有艺术家个人创作造型，以及玻璃在饮食中的运用也十分广泛。

棉、丝、毛等纤维材料温暖舒适；棉织品柔软、温和，丝织品润滑柔软、轻快华丽；羊毛则给人柔软、亲切、温暖和高贵感，它们通过编、织、盘等加工方式，可以产生丰富的视觉效果和触觉的肌理效果。

目前由于人类面临严重的环境污染、自然资源短缺以及现代人之间的疏远、孤独等问题，所以一位优秀的设计师不仅要擅于表现材质的美，更应该权衡环境等不同因素以最合理的方式来表现材质的美。基于保护生态环境，可以多使用可循环、可降解的材料；考虑到自然对人的亲和力，可以多用自然质感的材质；源于渴望生活的丰富多样，可以从让材质拥有更加迷人的色彩。所以融入生态理念，体现人文关怀，拥有自然温情、天然色彩的材质才是真正的材质之美。

### 自我检测

（1）每 6 人组成一个作业测评分析小组，选出最能代表本小组水平的线材、面材构成作品各一件。

（2）将班级内各小组的作业收集起来进行公开分析与评比。

（3）在任务完成过程中，每位学生需要将自己的作品与优秀作品进行分析与反思，提交不少于200字的自我作品分析。

优秀作品欣赏与分析：请对图 3-5～图 3-10 的优秀立体构成作品进行欣赏和讨论评析。

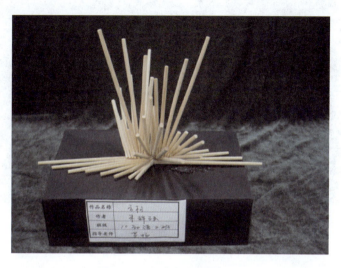

图 3-5　优秀立体构成作品 5

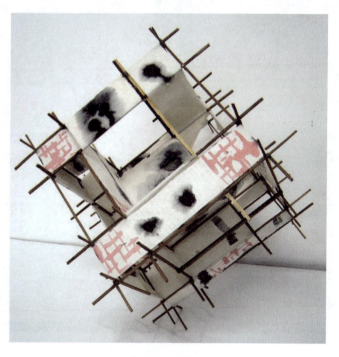

图 3-6　优秀立体构成作品 6

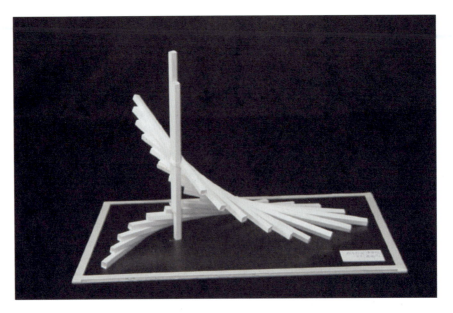

图 3-7 优秀立体构成作品 7

图 3-8 优秀立体构成作品 8

模块三 立体构成

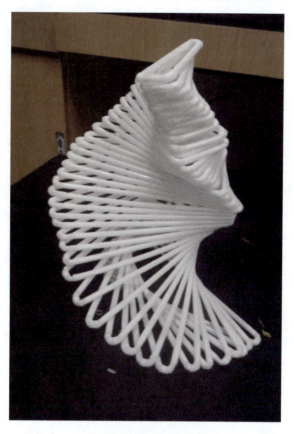

图 3-9 优秀立体构成作品 9

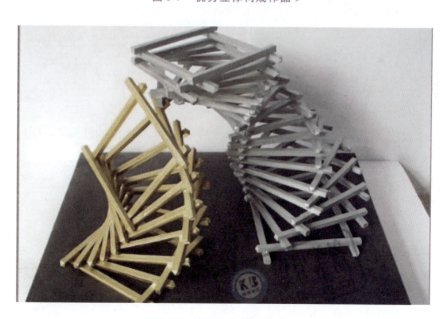

图 3-10 优秀立体构成作品 10

## 任务三 变幻的点、线、面、块——空间中形的组合方式

### 任务说明

通过对材质的收集分析与对比创作,学生对材质肌理有了一定的知识积累与设计感悟。研究立体形态各元素的构成法则,是相对于模仿的一种造型新概念,是立体创造的一种科学方法。也是在三维空间中,从形体的基本要素、结合方法、构成形态和形式法则等基本造型规律出发,分别对形体与形体、形体与空间的关系及其视觉效果进行研究与应用。本小节将通过学习空间中点、线、面、块的组合方式,分析立体的各元素及其之间的构成法则,教给学生创造、观察、把握立体的方法,启发对立体创造的创新意识。

建议作业数量:每生收集不少于 10 种材质进行组合创作,提交两件设计作品,不同材质的对比组合一件,相同材质不同色彩不同外形的构成一件。尺寸不小于 30cm×30cm×30cm。

### 任务分析

人们掌握构成形态的认识是由浅到深,从自然形、变形、夸张到装饰形象,从提炼归纳到抽象形态的复杂过程。立体构成也是以自然生活为源泉,它可分解为点、线、块、体等,作为形态要求的形体,可在自然形态中找到根据。

构成语言多源于自然,学习和认识这种规律,有助于人们审美经验的提高。审美经验的提高必然体现在人们对设计元素选择上的提高和设计方案整体样式的提升。

### 知识链接

#### 一、自然形态与人工形态

任何一个立体造型都由以下三个基本要素构成。

(1) 形态要素:指构成形态的必要元素,是存在于自然界中的任何有形态的现象,如形(由点、线、面、体构成)、色、肌理以及空间等。

(2) 机能要素:蕴含于形态中的组织机构所具有的功能。

(3) 审美要素:综合各要素以呈现独特的造型美感。

(一) 自然形态

自然形态是指在自然法则下形成的各种可视或可触的形态,是自然界天然物体的结晶。它不随人的意志改变而存在,如高山、树木、瀑布、溪流、石头等。先来欣赏一组奇妙的自然形态,这是大自然所完成的"立体构成"作业,如图 3-11 所示。

(二) 人工形态

经过人工制造出来的形态,都属于人工形态。相对于自然形态而言,人工形态是指人

类有意识地从事视觉要素之间的组合或构成活动所产生的形态。它是人类有意识、有目的创造的结果，如雕塑、服饰、手机、汽车、建筑物等，如图3-12所示。

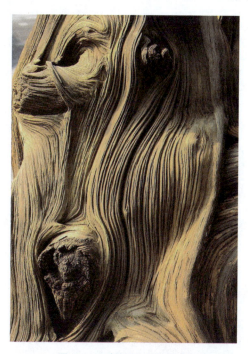

图 3-11　奇妙的自然形态

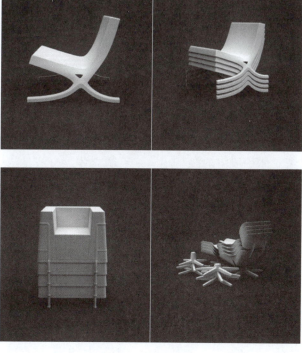

图 3-12　人工形态

人工形态根据造型特征可分为具象形态与抽象形态。

**1．具象形态**

具象形态是依照客观物象的本来面貌构造的写实性形态,它与实际形态相近,反映物象细节的真实性和典型性的本质面貌。比如人物蜡像、兵马俑等所表现的就是原形的具体相貌及体态特征。

**2．抽象形态**

简单地说,抽象是从众多事物中抽取出共同的、本质性的特征,而舍弃其非本质的特征。抽象形态是不直接模仿原形,而是根据原形的概念及意义而创造的观念符号,使人无法直接明确原始的形象及意义。

## 二、立体构成的形态要素

立体构成的主要形态要素有点的立体构成、线的立体构成、面的立体构成、块的构成、空间的构成和光的构成。

**1．点的立体构成**

与平面构成中点的特性相比,立体构成中的点不仅有位置、方向和形状,而且有长度、宽度和厚度。在立体构成中,不可能存在真正几何学意义上的点,而只能是一种相对的比较,是一种最小的视觉单位。点的构成可因点的大小、点的亮度和点之间的距离不同而产生多样性的变化,并因此产生不同的效果。

空间中聚集的点有以下几个视觉效用。

(1) 通过集聚视线而产生心理张力。

(2) 引人注意,紧缩空间。

(3) 产生节奏感和运动感,同时产生空间深远感,能加强空间变化,起到扩大空间的效果。

**2．线的立体构成**

在立体构成上,虽然不同于几何学意义上的线,但只要物体的长、宽、高中有一个尺寸明显大于其他尺寸,并且与周围其他视觉要素比较,能充分显示线的特征的都可以视为线。或者可以理解为,立体构成中的线是相对细长的立体形。线是构成空间立体的基础,线的不同组合方式构成千变万化的空间形态。线材料本身都不具备占有空间,表现形体的特性,但是,通过它们的弯折、集聚、组合,就会表现出面的特性;通过它们所组成的各种面再次组合,就会形成空间立体造型。

空间中的线有以下几个视觉效用。

(1) 连接两个或多个物体,起到连接的作用。

(2) 分割空间,有助于加强面或体的性格和个性特征。

(3) 引导或转移视线和观察点。

(4) 表达情感,传递信息。

**3. 面的立体构成**

面也是构成空间立体的基础之一，有着强烈的方向感、轻薄感和延伸性。依据面的形成原因和轮廓特征，可将实面归纳为几何形、有机形和不规则形三种类型，其视觉特征也有所不同。

空间中的面有以下几个视觉效用。

（1）增加视觉效果，如果将面重复叠加，能产生厚重感，并增强实用功能。

（2）分割空间。

（3）在节省空间的同时又具有一定的支撑作用。

**4. 块的立体构成**

块立体是形态设计最基本的表达方式，是三维度的，有重量、体积的形态，在空间构成完全封闭的立体，如石块、建筑物等。

块立体的视觉特征有以下几点。

（1）占据三维空间，可以产生较强烈的空间感。

（2）相对于点立体、线立体和面立体更具重量感、充实感。

（3）具有稳重、秩序、永恒的视觉感受。

（4）不规则块立体具有亲切、自然、温情的感觉。

（5）块立体的语义表达与其体量有关。

空间构成中块立体的效用如下。

（1）产生强烈的空间感，丰富空间造型。

（2）产生体量感，空心块立体在具有体量感的同时，还大大减轻了实际重量。

（3）表达特殊情感、传递信息。

## 任务实施

（1）每位学生收集不少于8种材质，需包括点材、线材、面材、块材等多种形态。

（2）将不同的点材、线材、面材、块材分别进行组合构成，对比其肌理与质感的特点。

（3）最后选择3～5种材质进行立体构成创作，尺寸不小于30cm×30cm×30cm。完成后全班进行讲评分析。

## 技巧提示

在立体构成中，各种元素的组合要遵循形式法则，以便最大地增强美感效能。点、线、面、体是立体构成的基本造型元素，是占有三维空间的实体。点、线、面、体之间的划分是相对的，可以通过一定的方式相互转化，在一定场合下，点可以看成是面、线或体，反之亦然。

## 任务评价

根据表3-4给出的评价标准对任务三完成情况进行评价。

表 3-4 任务三评价标准

| 等级要求 | 构图 | 选题 | 材质 | 细致程度 | 得分区段 |
| --- | --- | --- | --- | --- | --- |
| ★★★★★ | 严谨、舒适、合理 | 新颖、视角独特、富有创意 | 体现主题、搭配和谐 | 制作精致、细节充足 | 90～100 分 |
| ★★★★ | 合理、舒适 | 较新颖、创意较好 | 材质和谐 | 制作较为精致、有细节 | 80～89 分 |
| ★★★ | 结构舒适 | 有一定创意 | 较舒适 | 制作尚可 | 70～79 分 |
| ★★ | 结构尚可 | 选题尚可 | 一般 | 制作不细致 | 60～69 分 |
| ★ | 结构较差 | 选题不合理 | 不和谐 | 制作粗糙 | 0～59 分 |

### 知识拓展

线立体构成方法有如下几种。

**1. 线材的排列**

用简单的直线依据一定的美学法则，如重复或渐变，做有序的单面排列或多面透叠曲面的构成。

要点：避免理想化的机械重复排列，强调重复运动受环境和外力的干扰所产生的变化，还可以加上线材的长短变化，增加趣味，如图 3-13～图 3-15 所示。

图 3-13 线材排列图形 1

模块三 立体构成

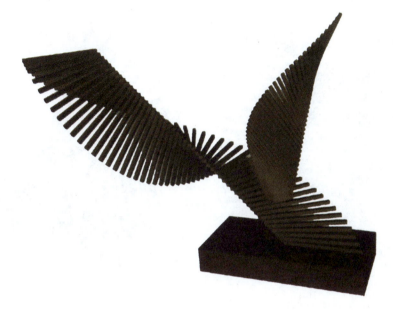

图 3-14 线材排列图形 2

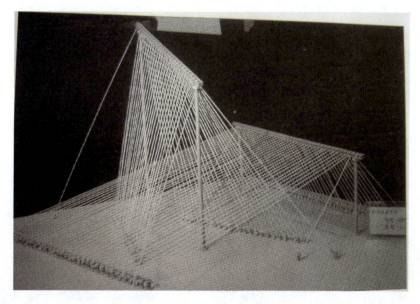

图 3-15 线材排列图形 3

### 2. 垒积构造

靠重力和接触面的摩擦力来维持形体做垒积组合（节点是松动的），不能制作任意的形态，构型时应注意材料间摩擦力的大小和重心的位置。可在滑节点做防滑处理（如刻成缺口），可以构成更多变化。为了移动和保存，可以用黏结剂固定节点。垒积构造作品如图 3-16 和图 3-17 所示。

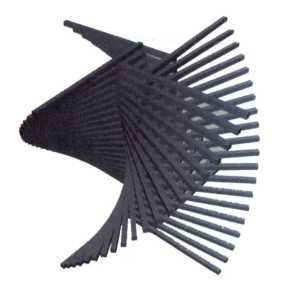

图 3-16　垒积构造作品 1

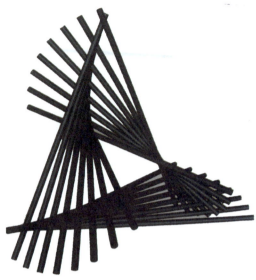

图 3-17　垒积构造作品 2

### 3. 框架构造

用硬质的线材制作成基本框架,基本框形呈立体形态,可以根据造型需要加以变化。

框架构造有两种构成方式:平面框架——由重复的平面线框(圆、正八边形、正六边形、正方形、正三角形)插成立体框架。立体框架——在框架构造中可作重复、渐变等构成,在框架构造中注意线材的粗细、长度形状和方向。框架作品如图 3-18 和图 3-19 所示。

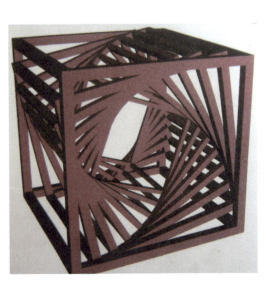

图 3-18　框架作品 1

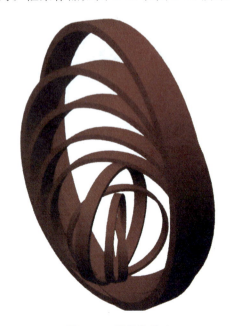

图 3-19　框架作品 2

**4. 桁架构造**

桁架又称网架,采用一定长度的线材,以铰节、构造将其组成三角形,并以三角形为单位组成构造体。桁架作品如图 3-20 和图 3-21 所示。

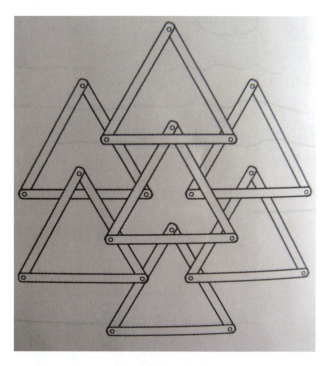

图 3-20　桁架作品 1

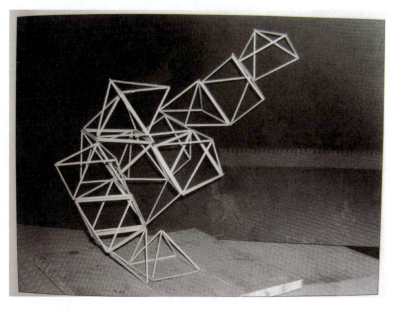

图 3-21　桁架作品 2

### 5. 拉伸构造

拉伸构造是利用材料的弹性与延展性，将材料进行拉伸，体现一种张力与力量之美。拉伸构造的作品如图 3-22 所示。

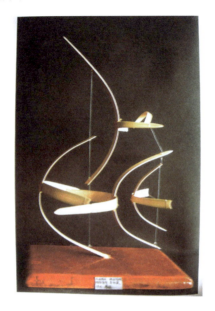

图 3-22　拉伸构造作品

### 6. 线织面构造

由直线运动而形成的曲面交织构型适宜软线材，基本原理：直线（母线）的两端各沿着不在同一平面上的导线运动。

母线的材料有金属线、塑料线、白色粗面线。切记：线过粗会损伤轻快感；母线的间隔过宽会有粗糙的感觉，并且曲面的关系也很薄弱；若过密，由母线交织成的韵律感就会受到伤害，一般，母线移动的间隔以 5 毫米为宜。线织面构造如图 3-23 所示。

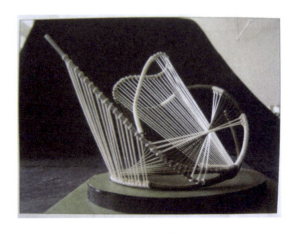

图 3-23　线织面构造作品

## 任务四　体量与空间的创造和发现——立体构成综合训练

### 任务说明

"美"是千百年来人们孜孜不倦追求的课题,在视觉形式中探讨审美形式,是包括立体构成在内的所有设计学科所共通的,在形态的审美中,只有具备了一定的审美知识,即心理感觉和形式法则,才能在外界形式的刺激下产生审美心理的感觉。审美需求是人类在审美过程中的心理活动规律,立体构成不是对某种材料的堆砌,更不是关于某种技法的游戏,它所创造的新的形态,要符合人们一定的审美需求。本小节通过对立体构成中的体量美与空间美进行系统的学习,研究环境及光线对立体构成的影响,梳理形式美法则对立体构成的指导作用。

建议作业数量:每位学生收集能用到的材质进行组合创作,提交一件设计作品,体现立体构成的空间美、体量美,并考虑加入光等元素进行立体构成的综合创作。尺寸不小于30cm×30cm×30cm。

### 任务分析

视觉形象永远不是对感性材料的机械复制,而是对现实的一种创造性把握,它把握的形象是含有丰富的想象性、独创性、敏锐性的美的形象。

### 知识链接

#### 一、体量美与空间美、环境与光

**1. 体量美**

立体构成中的体量美,从"体量"的物理性质进行理解,可以认为是体积感、容量感、重量感、范围感、数量感、界限感、力度感等。物体的大小、占据的空间、秩序与方向、单一与整体、聚合与分散等,都会使我们在物体构成的感觉中有一种量感,这样才能将物体的形体发挥到极致。

**2. 空间美**

立体构成不单纯局限于一个物体本身,而是在描述一个环境与物体的关系,所谓环境就是一个空间概念,包括物理空间和心理空间。物理空间比较容易把握,而心理空间更具有艺术效果。每一件作品都应在造型存在与环境对话中给人视觉、听觉、嗅觉等全方位感受。

**3. 光**

光立体构成是以光为主要目的的构成形式,可以通过选择与光有关的材料来进行。光源的变化、光的强弱、光的色彩变化以及光的运动状态等都是需要研究的内容。

澳大利亚灯光艺术家 Steven Morgana 不用脚去找寻彩虹，相反，他用自己的双手创造了一整条完整的彩虹！通过巧妙的结构，Steven Morgana 利用 1/4 圆弧的霓虹灯管和一面平滑的镜面夹角立面就解决了所有问题，如图 3-24 所示。

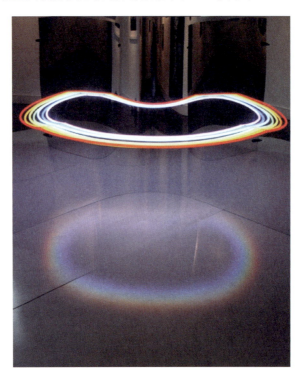

图 3-24　Steven Morgana 创造彩虹

## 二、立体构成中的形势美法则

形式与美学有着密切的联系，古希腊毕达哥拉斯学派认为"美是和谐与比例"。中国的传统审美观念是以中、和为核心的。和谐就在于"对立与统一"，是整个形态各个构成元素之间的协调统一，是使构成关系具有美的感觉。具有形式美感的艺术作品能唤起人们的愉悦。立体构成中同样包含了以下形式美法则：①对称与均衡；②对比与调和；③节奏与韵律；④比例与尺度。

### （一）对称与均衡

**1. 对称**

对称和不对称是相对构成要素占据空间的位置而言的。在立体构成中，无论是简单的还是复杂的形体，如果以形体的垂直或水平线为轴，当它的形态呈现为上下、左右或多面均齐就称为对称。对称形式的特点是整齐、统一，具有极强的规律性。

**2. 均衡**

均衡与不均衡是相对构成要素各部分力量的分布状况而言的。均衡是指形体的左右

两部分形不同而量相同或相近。均衡是动态的特征,如风吹草动,流水激浪等都是均衡的形式。在立体设计中巧妙而恰当地运用均衡形式是获得形体表现的重要法则。

### (二)对比与调和

**1. 对比**

对比是指立体形态构成要素以对比方式各自展示其面貌和特点,形成视觉上的张力,使原有的个性更加鲜明、更加强烈,同时也增强了形体对感官的刺激,造成更强的视觉冲击力和视觉效果。

**2. 调和**

调和是与对比相反的概念,是指立体形态构成要素共性的加强及差异性的减弱,以求获得统一。形态构成一味强调对比,就不能从全局的角度去控制造型表现,构成的作品从整体上看则杂乱无章、矛盾重重、支离破碎、毫无整体性。因此艺术作品的表现需要设计师统一形态构成的各个要素。

**3. 对比与调和的关系**

(1)形体的对比与调和

形体的对比与调和是指物体的外形,大小,体量之间的一个关系,相差较大的放在一起形成对比形式,相差较小的形成调和形式。

(2)色彩的对比与调和

形体材料表面的色彩在各种光线照射下会构成不同色相对比、明度对比、纯度对比,且由于这些形体材料表面的形状、大小、位置、肌理不同构成色彩形象对比,同时人在感觉色彩的过程中伴随着心理活动,导致出现冷暖、远近、轻重、厚薄、扩张与收缩、动与静等对比与调和的关系。利用色彩的对比关系可以取得出奇制胜的效果,也是进行变化的重要方法。任何对比色相都可以通过改变纯度、明度、面积、比例取得对比与调和。

(3)形体与空间的对比与调和

英国著名雕塑家亨利·摩尔认为:"形体和空间是不可分割的连续体,它们在一起反映了空间是一个可塑的物质元素"。人们既可从立体的角度去欣赏形体,又可从理性和情感的角度去认识和理解实体与空间的关系。

### (三)节奏与韵律

**1. 节奏**

节奏在音乐中是音响节拍轻重缓急的变化和重复。节奏在构成设计上指以同一要素连续重复时所产生的运动感。它通过音、形、色等元素以时间性、变化性来体现。

**2. 韵律**

构成中单纯的单元重复组合容易显得单调,用规律变化的形象或色群,间以数比、等比处理排列,使之产生音乐、诗歌的旋律感,称为韵律。

**3. 节奏与韵律的关系**

节奏与韵律是密不可分的统一体,是美感的共同语言,是创作和感受的关键。之所以

说"建筑是凝固的音乐",是因为它们都是通过节奏与韵律的体现而造成美的感染力。体现形体韵律美的重复方式有两种,即形状的重复和尺寸的重复。

**(四)比例与尺度**

**1. 比例**

比例在立体构成中是指形体部分与部分、局部与整体数量上的比率关系,体现形态的美感。

**2. 尺度**

尺度是指人们衡量立体形态呈现预想的某种尺寸。按照尺度给人的感觉,尺度分为自然尺度、雄伟尺度和亲切尺度三种。

### 任务实施

(1)每位学生收集不少于8种材质,需包括点材、线材、面材、块材等多种形态。

(2)尝试寻找可以在作品中应用的微小光源,探索实验光给立体构成带来的改变与效果。

(3)最后选择适合的几种材质进行立体构成创作,尺寸不小于30cm×30cm×30cm。完成后全班进行讲评分析。

### 技巧提示

采用两种以上的材料所构成的立体形态,都可以称为综合立体构成。综合立体构成的优势在于能够强化各种形态的对比,并通过对比的作用突出不同材料的造型优势。立体构成的造型训练过程,是由分割到组合或由组合到分割的过程。任何形体可还原到点、线、面,而点、线、面又可以构成任何形体。

### 任务评价

根据表3-5给出的评价标准对任务四完成情况进行评价。

表3-5 任务四评价标准

| 等级<br>要求 | 构图 | 选题 | 材质 | 细致程度 | 得分区段 |
|---|---|---|---|---|---|
| ★★★★★ | 严谨、舒适、合理 | 新颖、视角独特、富有创意 | 体现主题、搭配和谐 | 制作精致、细节充足 | 90~100分 |
| ★★★★ | 合理、舒适 | 较新颖、创意较好 | 材质和谐 | 制作较为精致,有细节 | 80~89分 |
| ★★★ | 结构舒适 | 有一定创意 | 较舒适 | 制作尚可 | 70~79分 |
| ★★ | 结构尚可 | 选题尚可 | 一般 | 制作不细致 | 60~69分 |
| ★ | 结构较差 | 选题不合理 | 不和谐 | 制作粗糙 | 0~59分 |

## 知识拓展

立体构成在包装艺术设计中的应用。

**1. 容器造型应用**

包装容器的造型设计是至关重要的,容器造型的设计不仅要考虑外部立体形态美的塑造,同时造型设计还会受到容器的内空间(容量)限制。

**2. 纸盒结构应用**

包装的盒型设计是由其本身的功能来决定形态的,是根据被包装的产品的性质、形状和重量来决定的,将立体构成的原理合理地运用在解决包装的造型结构中,是一种较科学的设计手段。

**3. 材料应用**

熟悉各种包装材料的特性,无论是纸类材料、塑料材料、玻璃材料、金属材料、陶瓷材料、竹木材料还是其他复合材料,在包装设计中合理科学地加以运用而设计优美独特的形态结构,都会使包装设计更加生动。

立体构成设计是作为设计思维的具体表现形式,具有无限的可能性,并为设计语言的表达赋予了新的方式。

## 自我检测

(1) 每 6 人分为一个作业测评分析小组,选出最能代表本小组水平的作品一件。

(2) 将班级内各小组的作业收集起来,进行公开分析与评比。

(3) 在任务实施过程中,每位学生需要将自己的作品与优秀作品进行分析与反思,提交不少于 200 字的自我作品分析。

优秀作品欣赏与分析:请对图 3-25 和图 3-26 的优秀立体构成作品进行欣赏和讨论评析。

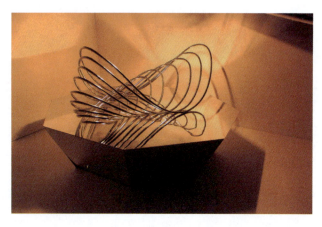

图 3-25　优秀立体构成作品 11

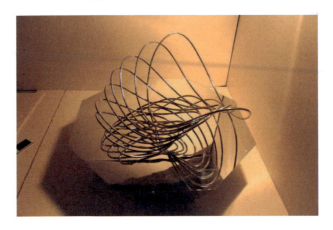

图 3-26　优秀立体构成作品 12

# 参 考 文 献

[1] 威廉.荷加斯.美的分析[M].杨成寅,译.北京:人民美术出版社,1984.
[2] 王雪青,郑美京.二维设计基础[M].上海:上海人民美术出版社,2009.
[3] 内森·卡博特·黑尔.艺术与自然中的抽象[M].沈揆一,译.上海:上海人民美术出版社,1988.
[4] 刘滨谊.现代景观规划设计[M].南京:东南大学出版社,1999.
[5] 藤菲.材料艺术设计[M].青岛:青岛出版社,1999.
[6] 王受之.世界现代建筑史[M].北京:中国建筑工业出版社,1999.
[7] 蓝先琳.平面构成[M].北京:中国轻工业出版社,2001.
[8] 王亚非.平面设计实用手册[M].沈阳:辽宁美术出版社,2001.
[9] 王受之.世界现代设计史[M].北京:中国青年出版社,2002.
[10] 王向荣.西方现代景观设计的理论与实践[M].北京:中国建筑工业出版社,2002.
[11] 康定斯基.康定斯基论点线面[M].罗世平,译.北京:中国人民大学出版社,2003.
[12] 黄英杰.构成艺术[M].上海:同济大学出版社,2004.
[13] 芦影.平面设计艺术[M].北京:中国人民出版社,2005.
[14] 胡燕欣.构成新概念平面篇[M].成都:四川美术出版社,2006.
[15] 蔡涛.传达空间设计[M].北京:中国青年出版社,2006.
[16] 余强.设计艺术学概论[M].重庆:重庆大学出版社,2006.
[17] 原研哉.设计中的设计[M].济南:山东人民出版社,2006.
[18] 贾京生.构成艺术[M].北京:中央广播电视大学出版社,2007.
[19] 段邦毅.空间构成与造型[M].北京:中国电力出版社,2008.
[20] 扎哈·哈迪德.世界著名建筑大师作品点评丛书[M].大连:大连理工大学出版社,2008.
[21] 李雅.材料设计创意指南[M].上海:上海科学技术文献出版社,2009.
[22] 李卓,吴琳.平面构成及应用[M].北京:清华大学出版社,2011.
[23] 张梦,肖艳.平面构成[M].南京:南京大学出版社,2011.
[24] 朱书华.构成设计基础[M].北京:中国轻工业出版社,2015.
[25] 斯蒂芬·吕金.美国三维设计基础教程[M].李亮之,喻萍,译.上海:上海人民美术出版社,2011.
[26] 邱斌.中国设计·材料应用[M].沈阳:辽宁美术出版社,2014.

**参考网站**
1. 互动百科 http://www.hudong.com
2. 红动中国 www.redocn.com
3. 百度百科 http://baike.baidu.com
4. 设计在线 http://www.dolcn.com
5. 视觉中国 http://www.chinavisual.com
6. 中国美术教育资源网 http://www.xsart.net